Les voitures d'Atget

au musée Carnavalet

Françoise Reynaud

Les voitures d'Atget

au musée Carnavalet

Éditions Carré / Paris Musées

Nous tenons à remercier Olivia Barbet-Massin, Jean-Claude Bisson, Jacqueline Chambord, Jean-Patrick Chatelard, Roxane Debuisson, M. Dezitter, Alain Dupuy, Frédéric Hardy, Jacques et Ginette Larose, Florence Legrand, Bernard Marbot, Molly Nesbit, Cécile Pesquidous, Anne-Laure Philippe, Jean-Marc et Pamela Reynaud, Jean Robert, Marie-France Toffin et Dina Vierny.

4

Conseiller éditorial : Sylviane de Decker-Heftler.

Rédaction des notices : Catherine Tambrun.
Conception graphique : Xavier Barral.
Réalisation : Claude Gentiletti.

Une exposition sur le thème « Les voitures d'Atget »
sera présentée au musée Carnavalet dans le cadre du Mois de la Photo 1992

© Editions Carré, Paris, 1991.
© Paris Musées, Paris, 1991.
Printed in Spain.
ISBN : 2-908393-12-3.

Toutes les reproductions (© SPADEM, 1991) ont été réalisées
par la Photothèque des musées de la Ville de Paris
(Olivier Habouzit, Philippe Ladet, Daniel Lifermann),
à l'exception des suivantes :
p .11, The J. Paul Getty Museum, Santa Monica.
p. 11, The Museum of Modern Art, New York.
p. 12, Association des amis de Jacques-Henri Lartigue, Paris.
p. 115, Bibliothèque nationale, cabinet des Estampes, Paris.

Les voitures
d'Atget

5

Eugène Atget (1857-1927), l'un des photographes les plus féconds de son époque, ne connaîtra jamais la célébrité de son vivant. Il a pourtant à Paris une clientèle nombreuse d'artistes et d'artisans qui achètent ses images pour s'en servir comme documents de travail. Il vend aussi des milliers de tirages aux collections publiques et privées intéressées par l'histoire de la capitale et de ses environs. Les surréalistes, qu'il rencontre à la fin de sa vie, le sortent de l'anonymat et contribuent après sa mort à le porter au rang de père de la photographie moderne. Il devient alors une sorte de figure mythique, assez imprécise. Mais les avis sont partagés. Certains le considèrent comme un être sans culture, et lui attribuent une naïveté totale, d'autres lui reconnaissent une conscience extrême de la valeur artistique de ses photographies.

Malgré les recherches menées depuis une trentaine d'années, la personnalité d'Atget garde son mystère. Très peu de témoignages subsistent : celui d'André Calmettes, son plus fidèle ami auquel il se lia lors de l'exercice de sa première profession, acteur de théâtre, et quelques lettres adressées en 1920 à l'Etat pour vendre une partie de sa collection. On y entrevoit une volonté et une tenacité rares dans l'accomplissement d'une tâche qu'il estime fondamentale. « Créer une collection de tout ce qui, dans Paris et ses environs, était artistique et pittoresque », tel est selon Calmettes le but qu'Atget s'est donné dès qu'il choisit le métier de photographe. Il l'accomplit avec « intransigeance de goût, de vision, de procédés ». A soixante ans passés, Atget écrit donc : « Je puis dire que je possède tout le Vieux Paris[1] ». Beaucoup d'images sont d'ores

et déjà connues, publiées par centaines dans des ouvrages consacrés à Atget ou à l'histoire de la photographie, et sélectionnées sur des critères plus esthétiques qu'historiques. L'appartenance de chaque photographie à un ensemble déterminé passe la plupart du temps inaperçue. Les collections du musée Carnavalet, relatives à l'histoire de Paris et riches de plusieurs milliers de tirages d'Atget, montrent à quel point le photographe prenait au sérieux son désir d'enregistrer toutes les facettes d'un sujet.

Entre 1909 et 1915, Atget se lance en effet dans la confection d'albums sur différents thèmes : *L'Art dans le Vieux Paris, Intérieurs parisiens, la Voiture à Paris, Métiers, boutiques et étalages de Paris, Enseignes et vieilles boutiques de Paris, Zoniers, Fortifications*[2]. Il en vend sous différentes formes à la Bibliothèque nationale et au musée Carnavalet. Le musée reçoit les albums brochés qu'Atget a lui-même fabriqués – c'est-à-dire avec les tirages simplement glissés dans les quatre fentes ménagées à chaque page – mais les images seront toutes dispersées par la suite dans les séries topographiques de la collection. Exception faite cependant de l'album sur la *Voiture* qui restera intact jusqu'en 1981, classé dans les dossiers sur les transports publics et privés. Depuis, les tirages ont quitté la série documentaire et sont réunis au fonds consacré à l'œuvre du photographe, dans ce qui s'appelle la « Réserve ». En 1910, Atget réalise donc une série d'images sur les moyens de transport à traction animale. Il en choisit soixante, qu'il vend en novembre à

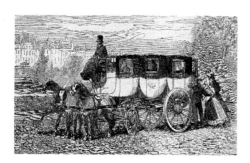
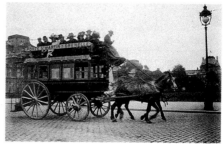

L'Ancien Omnibus, gravure de Linton d'après Morin, 1862.

Cour du Carrousel, l'omnibus « Porte Saint-Martin-Grenelle », photographie anonyme, vers 1900.

la Bibliothèque historique de la Ville de Paris. L'année suivante, il les rassemble en album pour le musée Carnavalet et la Bibliothèque nationale[3] qui l'achètent, sous une présentation différente, l'un en mars, l'autre en juillet 1911. L'album acquis par le musée Carnavalet est intitulé *1910. La Voiture à Paris*. Comme on pourra le constater, cet album est un cas à part et rend compte d'un aspect jusqu'à présent peu connu de la démarche d'Atget.

Le terme « voiture » doit être correctement défini. Ce mot désigne encore, au début du XXe siècle, les véhicules tirés par des chevaux, rarement les voitures automobiles. Ce qui explique qu'aucune voiture à moteur ne figure dans l'album d'Atget, à l'exception d'un rouleau compresseur fonctionnant à la vapeur. Depuis 1890 environ, la fin de l'ère du cheval comme moyen de transport le plus communément utilisé avait été annoncée[4]. Petit à petit, l'énergie des moteurs allait remplacer celle de l'animal et celle de l'homme, si couramment employée pour tirer des « voitures à bras ». L'année 1910 est à bien des égards une date cruciale[5], autant pour l'histoire des transports parisiens que pour l'évolution du travail d'Atget. Cette année-là, la circulation des voitures est réorganisée par une ordonnance du préfet de police, et certaines concessions de transports publics comme la Compagnie générale des omnibus – la CGO – viennent à expiration. La plupart de ces concessions seront reconduites, jusqu'à la création, en 1921,

de la Société des transports de la région parisienne – la TRCP. La mise en service du réseau souterrain métropolitain est le facteur principal de toutes ces transformations. Annoncée dès 1894, la première ligne – de 10 kilomètres – est inaugurée en 1900 entre la porte Maillot et la porte de Vincennes, modifiant très rapidement les habitudes des Parisiens, affectant les revenus des cochers de fiacres qui se voient concurrencés par un moyen dont la rapidité – une demi-heure entre les deux extrémités, au lieu d'une heure en voiture à cheval – était imbattable. En 1910, d'autres lignes de métro – totalisant 70 kilomètres – desservent bien des points de la capitale rendant nécessaire la réorganisation des transports en surface.

Dans les premières années du XX^e siècle, se généralisent toutes les formes d'énergie qui vont contribuer à éloigner le cheval de la voie publique: la vapeur, l'air comprimé, le gaz, l'électricité et bien entendu l'essence. Tous les styles alors se côtoient: 618 omnibus à chevaux en 1910 et seulement 149 autobus à la même date. En 1913, le dernier omnibus s'arrête de rouler. Les tramways, 3 229 en 1910, sont en partie tirés par des chevaux – 10 171 en 1910, 5 416 en 1911, et seulement 628 en 1912 – et en partie motorisés. Les cartes postales et les photographies de cette époque témoignent du mélange extraordinaire des véhicules dans les rues de Paris. Mais aucune photographie d'Atget n'en rend véritablement compte.

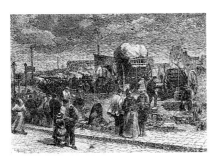
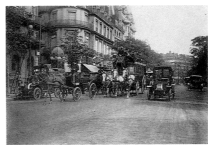

Un marché de banlieue, gravure de Moller, d'après Lançon, *Le Monde illustré*. 1872.

Le Trafic des grands boulevards, photographie anonyme, vers 1910.

Carrefour, boulevard et rue Montmartre, photographie de Desoye, vers 1915.

7

Avec son album de soixante images, Atget n'a manifestement pas voulu dresser le panorama des moyens de transport à Paris en 1910[6]. Il a délibérément choisi un certain type de voitures, celles qui fonctionnent encore avec des chevaux et qui bientôt, comme il en était de certaines vieilles maisons qu'il allait photographier avant leur démolition, disparaîtraient avec l'arrivée des temps modernes. Il a tenté d'inclure tous les types de véhicules, qu'ils soient affectés aux transports publics ou à l'entretien des chaussées, l'approvisionnement des marchés, l'acheminement des denrées alimentaires, des combustibles et des matériaux de construction, sans oublier les voitures de déménagement, les roulottes, les corbillards, les calèches et les cabriolets de loisir. Aucune catégorie ne manque, à part la voiture des pompiers et celle des marchands des quatre saisons, puisqu'il a même pensé au fameux panier à salade, qui conduisait les condamnés en prison.

Ces photographies devaient non seulement servir aux collections muséographiques, dont la mission était d'enregistrer les modes de vie du passé, mais aussi aux clients peintres et dessinateurs d'Atget. La prise de vue est donc souvent réalisée de l'avant et de l'arrière de la voiture. Observons la peinture de genre de la fin du XIX^e siècle et du début du XX^e siècle, et les scènes pittoresques urbaines de Louis Carrier-Belleuse, Jean Béraud, Georges Stein ou Jules Adler. Tournons les pages des magazines comme *L'Illustration*, *Le Monde illustré* ou *Le Petit Journal*, et imaginons comment une

photographie de fiacre, d'omnibus ou de voiture à ordures aurait pu servir de modèle à un dessin ou un tableau, d'un coin de rue ou de boulevard[7]. Les noms d'artistes précédemment cités ne semblent pas être ceux de clients d'Atget, car on connaît, grâce à l'existence d'un carnet d'adresses constitué entre 1902 et 1914, plusieurs centaines de personnes auxquelles il a vendu ou proposé ses photographies. On y trouvera par contre de nombreux dessinateurs tels Sabattier et Scott, du journal *L'Illustration*, qui exécutaient régulièrement des scènes typiques de la vie parisienne. Atget leur rendait visite assidûment, ainsi qu'à certains caricaturistes comme Macchiati ou Gerbault qui pouvaient utiliser ses photographies dans leurs arguments de rue ou de trottoir entre cochers et passants, voyageurs d'omnibus ou de tramways et conducteurs pris dans les embarras de Paris, prétexte séculaire aux dessins les plus piquants.

Ce carnet d'adresses d'Atget[8] ne donne malheureusement aucune idée des contacts qu'il a pu prendre avec les sociétés de transport et les propriétaires des voitures qu'il voulait photographier. On note seulement, à la page 29 du carnet, la mention suivante : « Chevalier–conducteur–tramway Montrouge-Chatillon pour photo riche amateur ». Rien d'autre dans plus de quatre-vingt pages de références d'éditeurs, d'architectes, de décorateurs, de ferronniers et autres professions, qui permette de savoir si Atget demandait des autorisations, prenait rendez-vous, fournissait des tirages aux pro-

Les Livreurs de farine, peinture de Louis Carrier-Belleuse, 1885. Musée du Petit Palais, Paris.

«Si vous ne faites pas la belle...», caricature de Eugène Cadel, *L'Assiette au beurre*, 10 janvier 1903.

Le Jour du terme, gravure de Dochy d'après Chelmonski, *Le Monde illustré*, 1891.

priétaires ou aux cochers des voitures. La mention de ce conducteur de tramway, Chevalier, porte tout de même à croire qu'Atget avait dû dresser ailleurs une liste de noms et d'adresses dont on a malheureusement perdu la trace.

A bien regarder ces photographies, on déduit qu'Atget s'était entendu avec la plupart des conducteurs pour qu'ils ne posent pas auprès de leur véhicule. Les images, comme la majorité de ses œuvres, sont remarquablement vides, vides et même vidées, selon les propres termes de l'écrivain allemand Walter Benjamin, qui dans les années 30 commentait le premier ouvrage édité sur Atget : « Sur ces images, la ville est vidée comme un logement qui n'a pas encore trouvé de locataire[9]». Et dans un autre texte devenu aujourd'hui fameux, Benjamin suggérait qu'Atget « avait photographié ces rues comme on photographie un théâtre du crime. Le théâtre du crime est, lui aussi, désert. Le cliché qu'on prend n'a d'autre but que de déceler des indices. Pour l'évolution historique, ceux qu'a laissés Atget sont de véritables pièces à conviction[10]».

Pièces à conviction également que ces portraits de voitures. Pièces à conviction d'une époque révolue, d'un vocabulaire visuel de formes et de techniques longtemps si familières que lorsqu'elles disparurent, elles restèrent impressionnées dans la mémoire des vieux Parisiens, accompagnées de leurs résonances acoustiques. Lorsqu'en 1940, la pénurie d'essence fit revenir sur la chaussée la théorie des voitures à cheval, les fiacres

et les omnibus d'autrefois, Léon-Paul Fargue écrivit dans *L'Illustration* de la même année : « Un bruit de baguettes interminable, étrange et qui me rappelle quelque chose, des bruits oubliés, des bruits d'autrefois me sonnent un réveil de 1895... Où suis-je ? [...] Rouvrons l'album de famille. Tous les véhicules, solides ou baroques, qui figuraient sur les photographies prises par nos parents se lèvent des pages comme des fantômes pour nous offrir leurs vieux services. La race fiacreuse a retrouvé sa vogue. Et mes souvenirs me feuillettent le cœur[11] ». Aujourd'hui encore, la nostalgie a son mot à dire lorsque l'on regarde les photographies d'Atget. Mais lui, visait-il un tel sentiment ? Rien n'est moins sûr. « Ce ne sont que des documents[12] » avait-il dit à Man Ray qui voulait publier ses images dans une revue surréaliste.

Représenter des voitures n'était pas une idée originale en soi. L'histoire de l'art témoigne de l'utilisation des véhicules – depuis les époques les plus reculées – dans la transcription des scènes de guerre, de chasse, les paysages de campagne ou de ville et l'évocation des voyages. Mais, la figuration des voitures proprement dites ne commence que tardivement, au XVIIIe siècle, sans doute à cause des progrès apportés dans la technique de construction et la variété des formes des véhicules. L'esprit des Lumières, avec le désir de savoir encyclopédique de la deuxième moitié du XVIIIe siècle, s'intéresse à l'artisanat et à l'industrie sous tous leurs aspects. Le goût pour la collection ne se répand

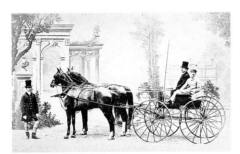

Trotteurs américains, photographie de Delton, *Les Équipages à Paris*, éd. 1876.

La réduction de l'essence et de l'électricité ont fait réapparaître les vieux omnibus de jadis, photographie anonyme, 1944.

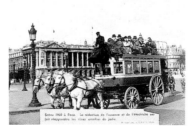

9

véritablement qu'à ce moment-là et c'est alors seulement que les riches amateurs de beaux attelages font réaliser des gravures ou des dessins par des artistes qualifiés. Mais ils ne créent que des répertoires d'élégance, non des manuels sur les transports. Le XIXe siècle le fera davantage, tout en laissant prédominer la vogue envahissante du pittoresque, même en photographie, comme on peut le voir dans l'album d'équipages de Delton[13]. Le courant réaliste de ce siècle mettra à l'honneur l'étude documentaire à tous les niveaux. Eugène Atget est l'héritier indirect de cette longue évolution.

La manière dont il a photographié les voitures pour son album est frappante. Le cheval ne figure presque jamais en entier. Atget « isole » seulement une croupe, contrairement à la tradition qui donne plutôt la priorité à l'animal. Les gros plans prédominent ainsi que les compositions en biais, plus évocatrices que les prises de vue latérales fréquentes chez les autres photographes. Une mise en scène naturaliste est adoptée puisque le véhicule n'est jamais sorti de son contexte : Atget les a tous photographiés *in situ*, mais, comme cela a été précédemment évoqué, à quelques exceptions près, sans âme qui vive. Les images sont statiques et pourtant l'album possède sa dynamique. Son uniformité apparente est sans cesse contrecarrée par la diversité des véhicules et les détails qui viennent de façon inattendue surprendre le regard – un chien de conducteur attendant sagement son maître (pl. 4 de l'album), un visage tourné vers l'objectif,

presque caché par la voiture (pl. 18 et 55), une échappée vers des édifices parisiens comme la fontaine et l'église Saint-Sulpice (pl. 3,6,18 à 21), le Trocadéro (pl. 12) ou Notre-Dame (pl. 14, 15 et 16), la présence soudaine d'un cocher, d'un conducteur (pl. 44, 51, 52 et 53) ou des chevaux eux-mêmes (pl. 9, 12, 13, 45, 59 et 60). Notons ici que, comme dans la plupart de ses œuvres, Atget manifeste autant de rigueur que de fantaisie. De là l'immense pouvoir de fascination de ses photographies.

La succession des images dans l'album, voulue par Atget, amplifie l'étonnement du spectateur. Aucune logique, apparemment, ne préside à l'arrangement de l'ensemble : la voiture de vidange fait face à l'omnibus, les véhicules des Pompes funèbres suivent l'entretien des rues et le transport du charbon, mais précèdent les voitures du laitier, du maraîcher et des touristes, et les jolis attelages du Bois de Boulogne succèdent au tombereau d'ordures et à l'omnibus des facteurs... Cet étonnant désordre laisse perplexe, d'autant que les deux dernières images – un fiacre « avant les pneus » et une voiture de postiers, photographiés l'un en 1898, l'autre en 1905 – semblent avoir été simplement rajoutées par crainte d'être oubliées. Sont-elles là comme une sorte de prophétie de l'extinction inévitable de tous les véhicules précédemment représentés ? La disparité de l'album n'est-elle pas finalement une incitation à la réflexion philosophique sur la vie et la mort, les contrastes entre les classes sociales et l'évolution d'une civilisation ? Même si

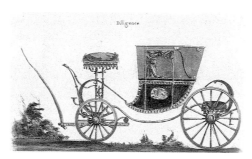

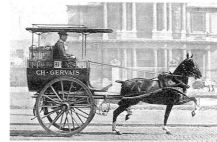

Voiture à cheval, dessin aquarellé anonyme, début XIXe siècle.

Voiture Gervais, photographie anonyme, *L'Illustration*, 14 février 1942.

Atget n'a pas délibérément voulu provoquer ce genre de réflexion, c'est ainsi que réagiront intellectuellement et sentimentalement bien des observateurs.

Beaucoup de photographies prises par Atget dans les rues de Paris montrent les véhicules d'une façon complètement différente de l'album. C'est que le véhicule n'est pas en général l'objet principal de la prise de vue ; il n'est qu'un élément de la composition, mettant en évidence la fonction d'un lieu – un quai de déchargement de péniches, une cour de fabrique, d'entrepôt ou de vieille ferme, une zone de chiffonniers, une avenue ou un boulevard des beaux quartiers. Cependant, les voitures sont placées parfois de manière si évidente que la volonté d'Atget de les utiliser pour obtenir une image graphiquement puissante (voir fig. 34, p. 41) est plus que probable. Les photographies où les voitures à bras sont repérables le long des trottoirs sont innombrables. Atget, dans l'album, n'a présenté qu'une de ces voitures (pl. 48), pour les déménagements de « petit terme ». Mais leur quantité dans Paris et leur rôle traditionnel dans la vie quotidienne des métiers parisiens rendent leur présence totalement inévitable et, à la limite, désirée. Elles font partie du paysage urbain au même titre que les enseignes des boutiques. A certaines occasions, Atget a pu photographier une voiture à cheval qui se trouvait devant un bâtiment qui l'intéressait ; elle attendait quelqu'un ou bien était en livraison.

Les véhicules proscrits de l'œuvre d'Atget jusque dans les années 1920 sont, bien évidemment, les automobiles. Si la première raison est qu'Atget n'avait d'yeux, à l'époque, que pour le Vieux Paris, la deuxième explication est la longueur du temps de pose qui rendait l'enregistrement impossible lorsqu'elles roulaient. Mais Atget n'a pas toujours réussi à éviter celle qui stationnait au bord d'un trottoir. Et curieusement, à la fin de sa vie, il s'est laissé parfois séduire. A plus de soixante-cinq ans, comment a-t-il pu tout à coup admettre qu'une motocyclette et une grande Renault claire (voir figure 105) dans une vieille cour de la rue de Valence donneraient une image vendable au musée de l'histoire de Paris ? Le contraste entre le passé et le présent, le cadrage et la composition, font de cette photographie l'une des plus extraordinaires de toute son œuvre. Et il a pris à cette même époque des perspectives de boulevards et des carrefours où les automobiles sont parfois présentes. En 1924 ou 1925, il a même photographié la devanture d'un marchand de voitures. On y voit en transparence les véhicules exposés dans le magasin et on lit aisément les noms des marques inscrits sur la vitre : Chenard, Renault, Delage, Talbot, Hotchkiss, Unic et Citroën. La silhouette d'Atget se distingue en réflexion. C'est dans ce dernier type d'images – dont malheureusement le musée Carnavalet ne possède aucun exemplaire[14] – que l'on voit à quel point la démarche d'Atget a changé, peu de temps avant sa mort. Il laisse les temps modernes entrer dans ses images, alors que tout

 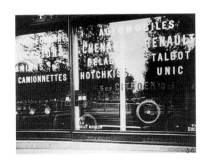

Eugène Atget,
Balayeuse municipale,
vers 1900.

Eugène Atget,
Boulevard Bonne-Nouvelle,
1926.

Eugène Atget,
Avenue de la Grande-Armée,
boutique automobile,
1924-1925.

au long de sa carrière, il a essentiellement photographié le « pittoresque » et « documentaire », au sens qu'avaient ces termes au XIXe siècle. Il s'était concentré sur ce que souhaitaient ses clients, publics et privés : scènes urbaines, métiers, boutiques et modes de vie populaires, architectures anciennes de la capitale et des environs, intérieurs aristocratiques du passé, décors de la vie quotidienne bourgeoise et ouvrière, détails ornementaux de style ou artisanaux, motifs floraux et végétaux utilitaires. Avec l'âge, il semble que son inspiration, renouvelée, se soit portée vers un univers plus personnel et aussi plus fidèle à la réalité de l'époque.

C'est en photographiant en 1910 les véhicules à traction animale, et en exécutant des vues d'appartements pour la confection d'un autre album[15,] qu'Atget a été amené à adopter un certain rapport avec l'objet – ou les objets – de ces photographies. Il a dû rapprocher son appareil du motif, afin de donner une assez bonne précision des détails, tout en ne perdant pas la notion de l'ensemble et de l'environnement immédiat. Ainsi, voit-on fréquemment, sur les planches de l'album *la Voiture,* les patins de frein sur les roues, les bandages de caoutchouc, les chaînes d'arrêt et les systèmes de suspension, les chambrières et les cales de diverses sortes, les inscriptions, numérotations et autres particularités techniques. L'endroit où se trouve le véhicule est intégré à l'image, et un second point de vue permet éventuellement de mieux appréhender la totalité des informations.

Aux premiers temps de la photographie, au milieu du XIXe siècle, les objets en mouvement n'apparaissaient pas dans les images, du fait des temps de pose trop longs. Aucun véhicule, aucun passant, n'est enregistré, sauf ceux qui sont à l'arrêt[16]. Quelques fantômes à moitié transparents ou des traînées blanchâtres manifestent l'animation d'un lieu. Plus tard, les tirages albuminés d'un Baldus ou d'un Marville, vers 1860 et 1870, montrent une quantité infinie de flous témoignant du passage des voitures et des gens. La circulation des rues est impossible à photographier sous le Second Empire sauf avec les prises de vues stéréoscopiques qui permettent, grâce à de petits formats et à un temps de pose beaucoup plus court, de montrer dans des endroits bien éclairés comme les ponts, les berges et les grands boulevards, la déambulation des piétons, le trafic des attelages et des véhicules. La fin du siècle apporte des améliorations chimiques et optiques qui donnent des photographies vraiment instantanées. Atget, lui, a d'autres préoccupations. Il ne cherche à aucun moment à renouveler son matériel de prise de vue devenu à la longue obsolète. Le mouvement et l'instantanéité que ses contemporains Marey et Muybribge ont su capter et qui fascinent le jeune Lartigue, sont parfois présents mais intrus dans ses photographies.

Eugène Atget, marcheur invétéré qui a toute sa vie arpenté les rues de Paris, a pourtant noté, dans son carnet d'adresses, la station de métro la plus proche de chez cer-

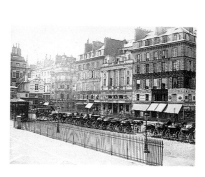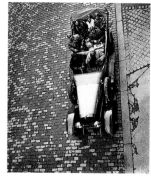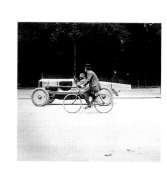

Charles Marville, *Place de la Bourse*, vers 1860.

J.H. Lartigue, *Rue Leroux, automobile Hispano-Suiza, la famille Lartigue*, 1922.

J.H. Lartigue, *Avenue des Acacias, une Singer de course*, 1912.

tains de ses clients. La ville l'a intéressé au plus haut point, mais il en a représenté les aspects forgés par les siècles passés. La modernité de ces images découle d'une volonté de se concentrer sur le motif et de le prendre sans artifice, dans son authenticité, comme s'il était une preuve à recueillir pour les générations à venir. « Photographe archéologue » : ainsi l'avait dénommé un conservateur de la Bibliothèque nationale. Ce qualificatif lui convient parfaitement si l'on observe son album sur *La Voiture* en 1910, où les véhicules sont photographiés comme le seraient les trouvailles d'une fouille herculéenne, exhumés l'un après l'autre le long des trottoirs d'une cité désertée par la plupart de ses habitants.

Notes

1- André Calmettes écrit après la mort d'Atget une longue lettre à Berenice Abbott pour lui raconter ce qu'il sait de son ami (publiée dans le deuxième volume de *The Work of Atget*, édité par le Museum of Modern Art de New York, pp. 32-33). Les lettres d'Atget au ministère de l'Instruction et des Beaux-Arts datent de novembre 1920; il vendra pour 10 000 francs, 2 621 plaques de négatifs sur verre sur le Vieux Paris (lettres publiées dans *Eugène Atget photographe 1857-1927*, édition des Musées de France, Paris, 1978; et dans *La Recherche photographique*, n°10, «Collection, série», juin 1991, p. 37).

2- Ouvrage à paraître en 1992 sur les albums d'Atget par Molly Nesbit, *Atget's Seven Albums*, Yale University Press, New Haven, 1992.

3- Cote album Bibliothèque nationale: LD 26, acquisition 7642. Sur la pliure, au dos: «E. ADGET / LA VOITURE / A PARIS / 1910» en lettres dorées et cinq fois le même motif d'une voiture automobile avec deux hommes assis dedans poinçonnés à l'or. Visiblement, ce n'est pas Atget qui a fait relier cet album car il n'aurait pas commis d'erreur en inscrivant son propre nom. Il n'aurait pas non plus commandé un motif de voiture automobile pour le décor du dos de la reliure.

4- Le fonds Bracq du musée Carnavalet, consacré aux transports publics, conserve une coupure d'article de journal (*Revue encyclopédique*, pp. 498 à 500) dont la date n'est pas notée mais semble proche de 1896: «Le règne des chevaux tend donc à disparaître devant les progrès de la mécanique, au grand profit du public».

5- Voir en annexe «Quelques dates, quelques chiffres».

6- Atget était issu d'une famille de carrossiers. Il était fils et petit-fils de ces fabricants de caisses de voitures à cheval (voir John Szarkowski et Maria Morris Hambourg, *The Work of Atget*, The Museum of Modern Art, vol. II, p. 10 et vol. IV, p.157).

7- Une peinture d'Emile Jacques en 1910 s'intitulant *Les Boueux*, montre un tombereau à ordures comme celui de l'album d'Atget, attelé, et les éboueurs qui le remplissent des ordures de la rue. On a pu trouver aussi une peinture de Louis Carrier-Belleuse, *les Livreurs de farine*, et de B. Lemeunier, *le Trottin de Paris*. Aucun de ces peintres n'est a priori un client d'Atget, mais des photographies du type de celles d'Atget auraient pu leur servir de modèle.

8- Le «répertoire» d'Atget, appelé ainsi par les Américains spécialistes d'Atget a été acquis, en 1968 par le Museum of Modern Art de New York, avec les milliers de photographies classées dans des albums de référence, de la photographe américaine Berenice Abbott. Elle avait acheté cette collection après la mort d'Atget, à André Calmettes qui gérait sa succession. Le carnet d'adresses contient plus de cinq cents noms de clients ou de gens qu'Atget a contactés avec certainement plus ou moins de succès, car beaucoup de noms sont barrés. L'ordre n'est pas alphabétique. Il doit suivre la progression du travail d'Atget. Il existait un autre répertoire qui n'a pas été retrouvé.

9- Walter Benjamin, «Petite Histoire de la photographie» (*Litterarische Welt*, 2 octobre, 18 et 25 décembre 1931), *Œuvres*, tome II – *Poésie et Révolution*, traduction de Maurice de Gandillac (Paris, Denoël, 1971, pp. 28, 34). Benjamin parle du livre édité en 1930 en France par Jonquières et dont la version allemande avait une préface de Camille Recht (*Atget Lichtbilder*, Leipzig, Jonquières, 1930).

10- Walter Benjamin, «L'Œuvre d'art à l'ère de sa reproductibilité technique» (*Zeitschrift für Zocial for-schung*, V, 1936), *op. cit.*, pp.184-185.

11- Léon-Paul Fargue, «Résurrection de 1900», *L'Illustration*, 7 septembre 1940, pp. 5 à 8 : «...Quand le fiacre quittait le macadam pour le pavé, son bruit, triste et frais comme une marée haute, important comme un événement, croissait comme une grande nouvelle, emplissait la rue...».

12- Atget avait ainsi répondu à Man Ray, l'artiste américain qui habitait la même rue que lui, rue Campagne-Première dans le XIVe arrondissement, et qui lui proposait d'utiliser les nouveaux papiers de l'époque et un autre appareil. Man Ray voulut publier ses images et en acheta une cinquantaine, aujourd'hui conservées à l'International Museum of Photography de Rochester (USA). Voir l'interview de Man Ray in Paul Hill et Tom Cooper, *Camera*, vol.54, n°2, février, 1975, pp. 37 à 40.

13- Delton, *les Equipages à Paris*, 2° édition, 1876, 30 planches. Voici un extrait de l'introduction: «Depuis longtemps la "Photographie hippique" poursuivait le projet de réunir, comme en une galerie, les spéci-mens des Equipages à Paris, la ville par excellence, où se concentrent – venant de tous les points de l'Europe – les plus beaux attelages du monde. Mais rassembler tous les modèles et les reproduire photo-graphiquement n'était pas chose facile; il lui a fallu pour exécuter ce projet, sans qu'un seul exemplaire manquât à la collection, quatorze années d'existence. Ce n'est que dans cet espace déjà long que tous les types étant venus l'un après l'autre, poser devant l'objectif, l'idée de présenter l'ensemble des attelages depuis la calèche huit ressorts jusqu'à la voiture de chèvres, en passant par le traîneau, le sulki, le carricke à pompe etc... a pu être réalisée [...]. Le recueil qui a pour titre *Les Equipages à Paris* sera pour tous les amateurs une source précieuse de renseignements, d'observations et même d'études; on y verra tous les types perfectionnés en tous genres; ce sera comme le tableau des élégances comparées».

14- Atget, qui a, de son vivant, fourni au musée plus de 2 500 tirages entre 1898 et 1927, devait savoir que les conservateurs des années 20 jugeaient inadéquates de telles acquisitions pour un fonds consacré à l'histoire de Paris. Ces images-là se trouvent donc maintenant dans la collection Abbott-Levy du Museum of Modern Art de New York.

15- L'album *Intérieurs parisiens, artistiques, pittoresques et bourgeois*, vendu par Atget en 1910 au musée Carnavalet, fut déjà publié en 1982 par ce musée à l'occasion d'une exposition présentée dans le cadre du Mois de la Photo (le catalogue est actuellement épuisé). Il fera l'objet d'un prochain volume de la présen-te collection.

16- Ainsi s'explique que le célèbre daguerréotype du boulevard du Temple (1838-1839) par Daguerre soit totalement vide, à part la fameuse silhouette du premier homme photographié, qui a d'ailleurs peut-être posé le temps nécessaire à la prise de vue. Les paysages urbains photographiés au daguerréotype, au calotype ou au collodion présentent toujours la caractéristique d'être pratiquement vides. Un œil exercé peut souvent discerner les zones où le mouvement des voitures et des gens a produit des flous plus ou moins marqués.

La succession des soixante grandes
planches de ce livre respecte l'ordre et
les face à face de l'album d'Atget :
1910. La Voiture à Paris. Chaque
photographie se trouve ici reproduite
dans son format original et porte la
légende inscrite par le photographe
lui-même sur les pages de l'album.
Pour enrichir cet ensemble, une
sélection de cent vingt-quatre images,
choisies dans le fonds du musée sur
Atget, élargit le champ du regard à
l'atmosphère des rues parisiennes.

Couverture de l'album d'Atget.

Ces épreuves proviennent soit de la
série topographique, soit d'autres
albums sur Paris confectionnés par
Atget, soit encore d'un fonds de plus
de trois mille six cents tirages achetés
par le musée en 1952. Reproduites en
petit format, ces photographies ont
pour légende le lieu actuel de la prise
de vue ainsi que la date du cliché.
A la fin de ce livre, se trouvent des
indications complémentaires sur
les images reproduites: inscriptions,
dimensions, numéros de négatif,
numéros d'inventaire et, pour les
soixante planches de l'album,
un commentaire concernant
le véhicule représenté.

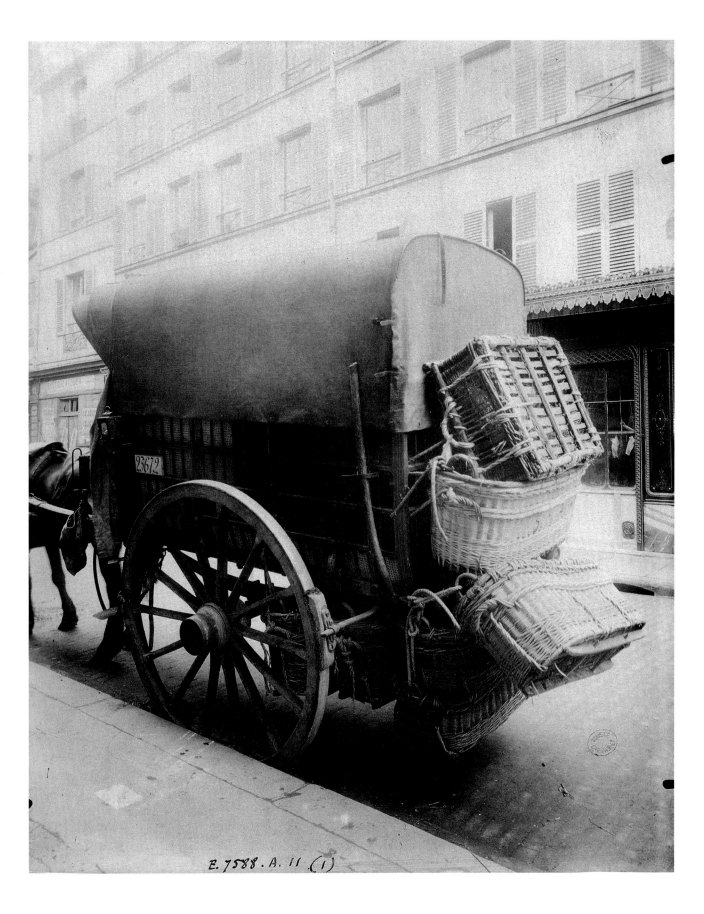

Planche 1

«Voiture de Maraîcher Marché St Germain»

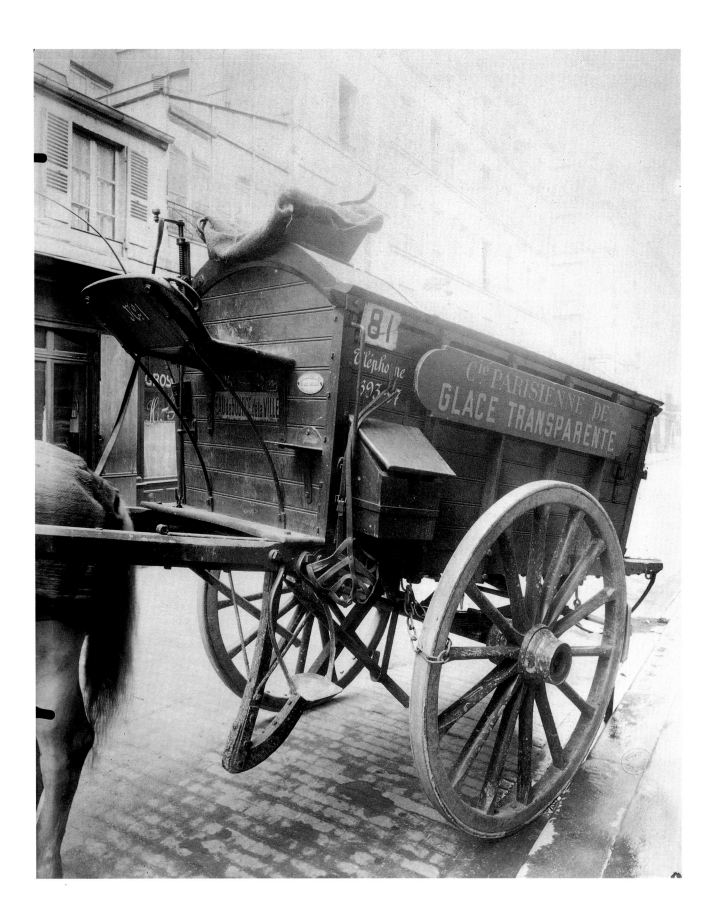

18

Planche 2

«Voiture de Transport de Glace»

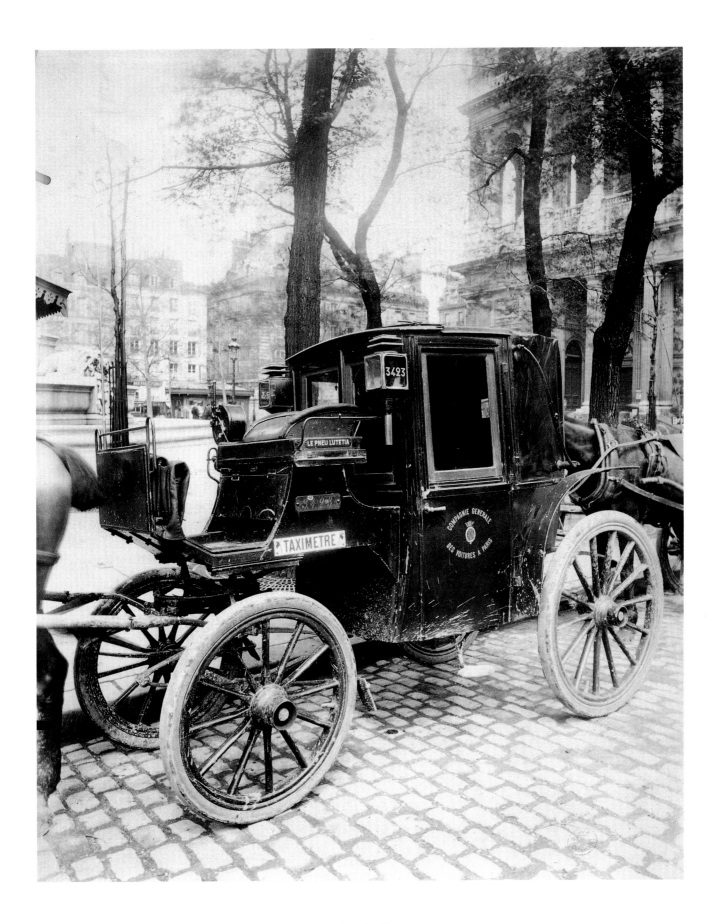

Planche 3

«Voiture Fiacre»

20

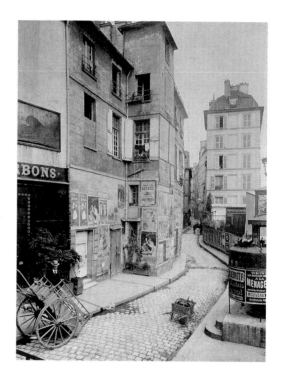

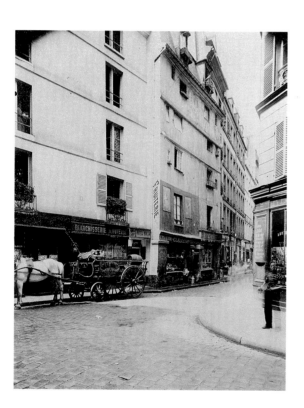

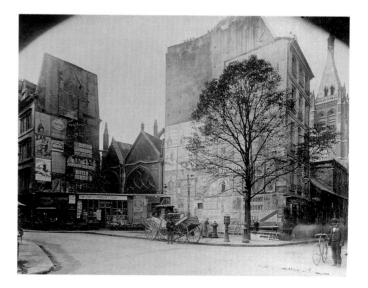

2. Rue des Ursins, IVᵉ, août 1900.

1. Rue Volta, IIIᵉ, juin 1901.

3. Saint-Séverin, rue Saint-Jacques, Vᵉ, septembre 1899.

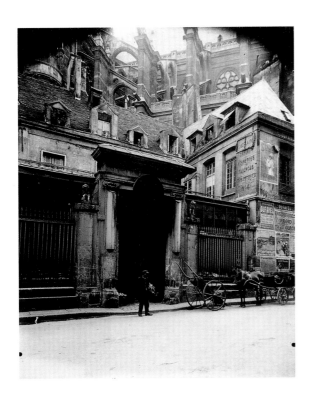

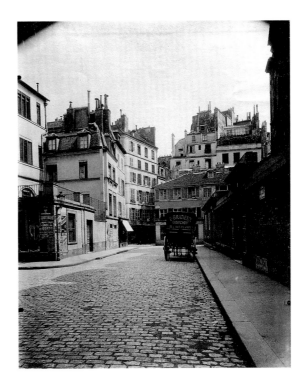

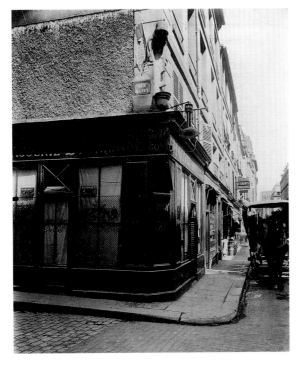

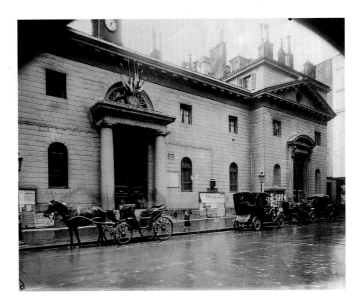

4. Hôtel des Abbés de Royaumont,
4 rue du Jour, I^{er}, 1908.

6. Coin rue de l'Abbaye et
passage de la Petite-Boucherie, VI^e, 1910.

5. Croisement de la rue Mazet et
de la rue Saint-André-des-Arts, VI^e, 1911.

7. Lycée Condorcet, 65 rue Caumartin, IX^e, 1913.

22

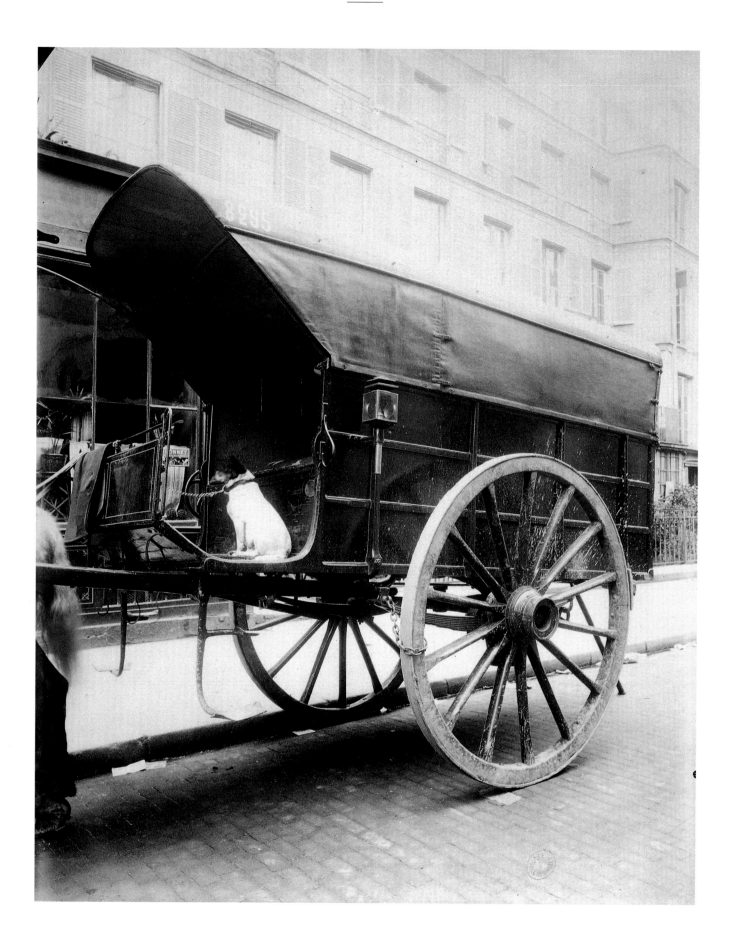

Planche 4

«Voiture Blanchisseur»

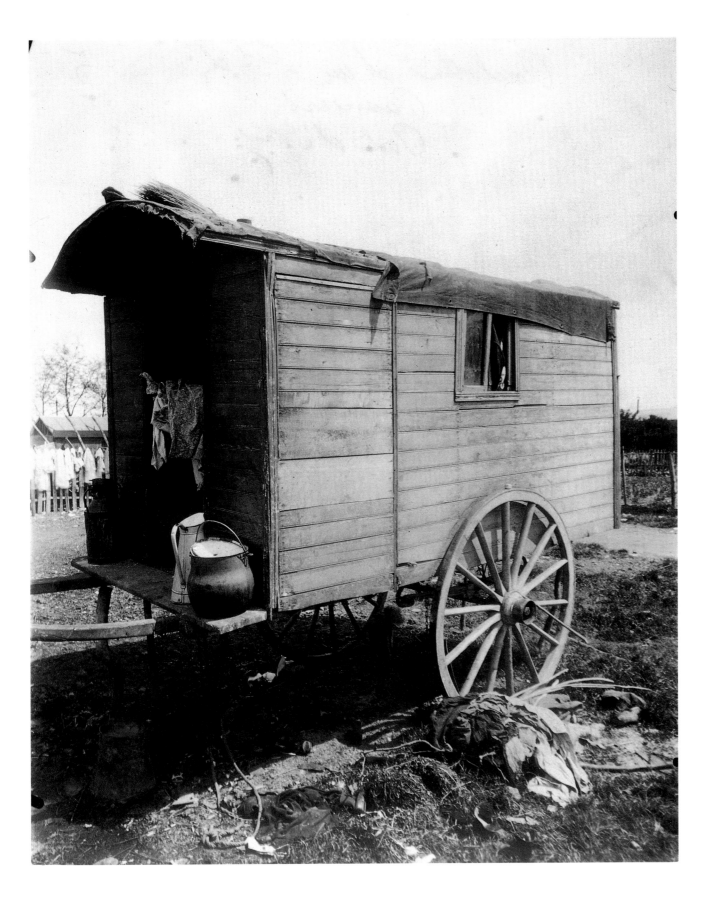

Planche 5

«Roulotte d'un Fabricant de Paniers – Porte d'Ivry»

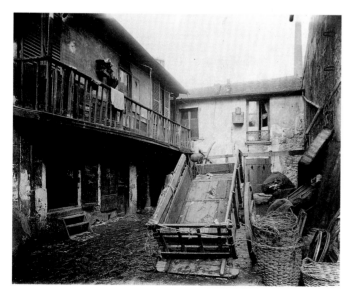

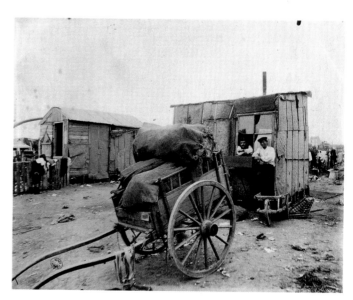

24

8. Passage Trébert, porte d'Asnières, XVIIe, 1913.

9. Chiffonniers, 8 passage des Gobelins, XIIIe, 1913.

10. Ancienne Cité Doré, 90 boulevard Vincent-Auriol, XIIIe, 1913.

11. Porte de Montreuil, *extra-muros*, XXe, 1909.

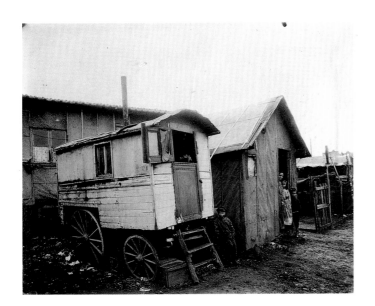

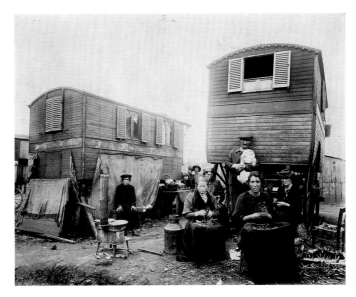

25

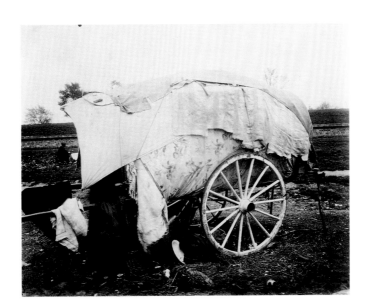

13. Zone des fortifications, porte de Choisy, XIII^e, 1913.

12. Zone des fortifications, porte d'Italie, XIII^e, 1913.

14. Zone des fortifications, porte de Choisy, XIII^e, 1913.

26

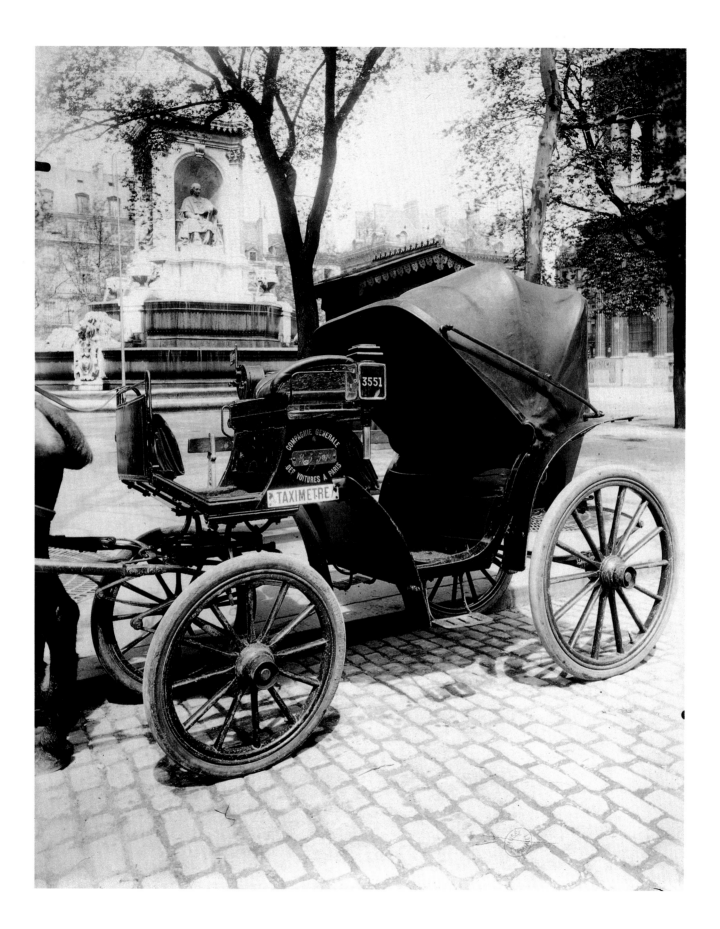

Planche 6

«Petite voiture Calèche»

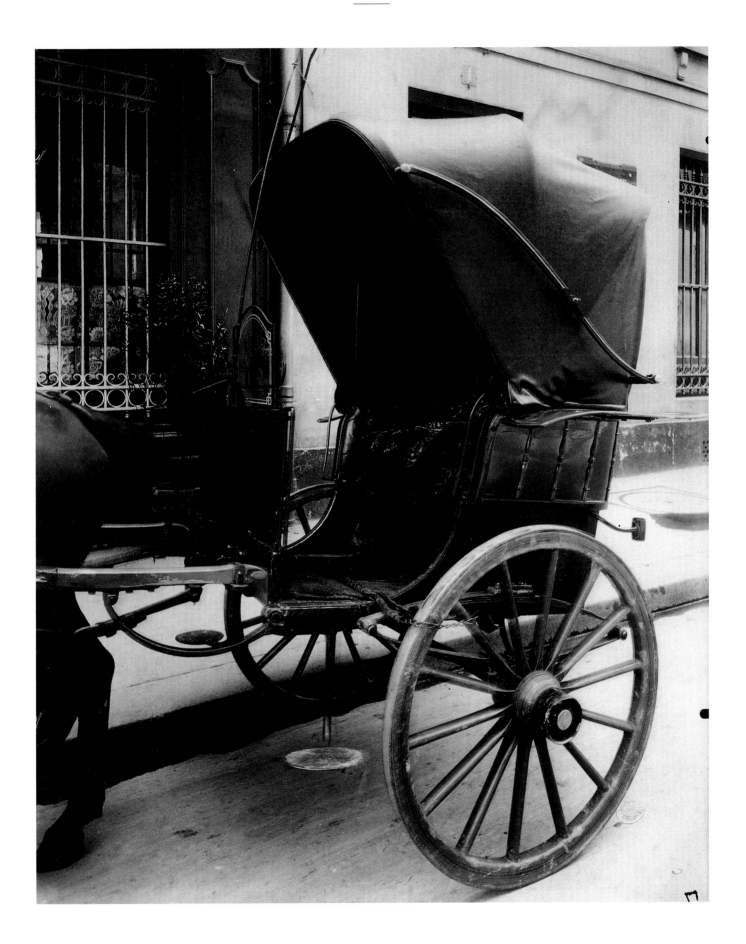

Planche 7

«Cabriolet»

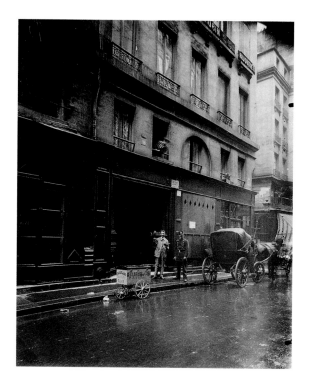

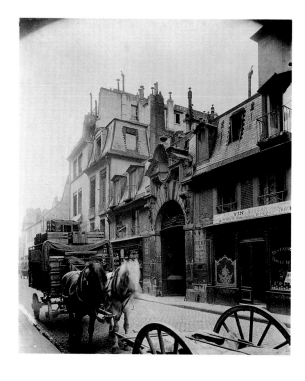

28

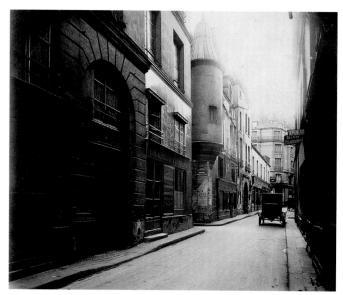

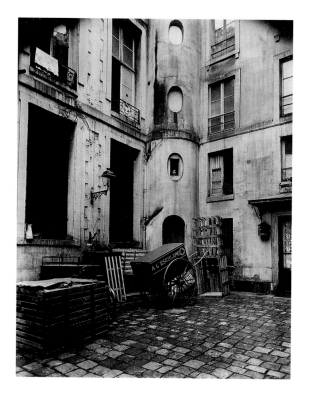

17. 11 rue Chabanais, IIᵉ, 1907.

15. Hôtel Destrée, 30 rue des Francs-Bourgeois, IIIᵉ, 1898.

18. Ancien Hôtel d'Atjacet,

16. Rue Hautefeuille, VIᵉ, 1922.

47 rue des Francs-Bourgeois, IVᵉ, 1911.

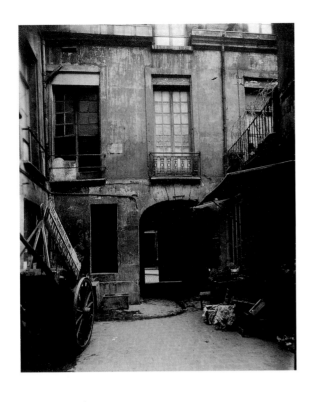

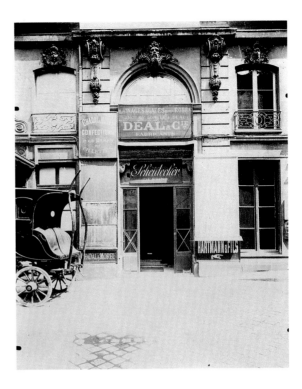

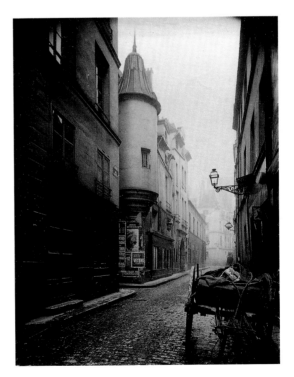

19. Passage des Singes,
côté rue des Guillemites, IVᵉ, 1911.

21. 32 rue du Sentier, Hôtel de Meslay, IIᵉ, 1903.

20. Rue Serpente et rue de l'Eperon, VIᵉ, 1911.

22. Rue Hautefeuille, VIᵉ, vers 1898.

30

Planche 8

«Voiture de Vidange»

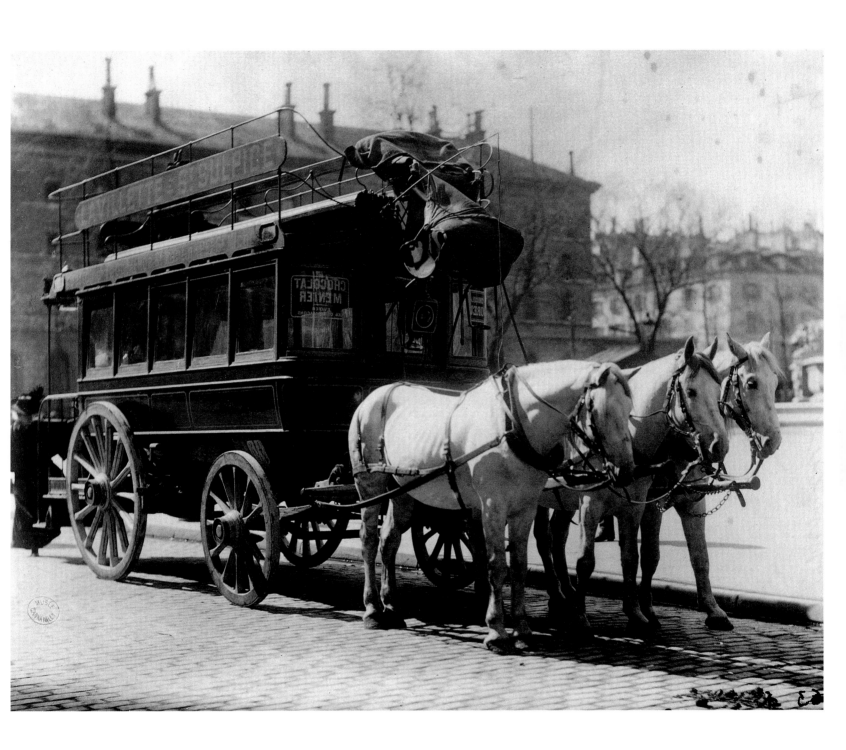

Planche 9

«Omnibus»

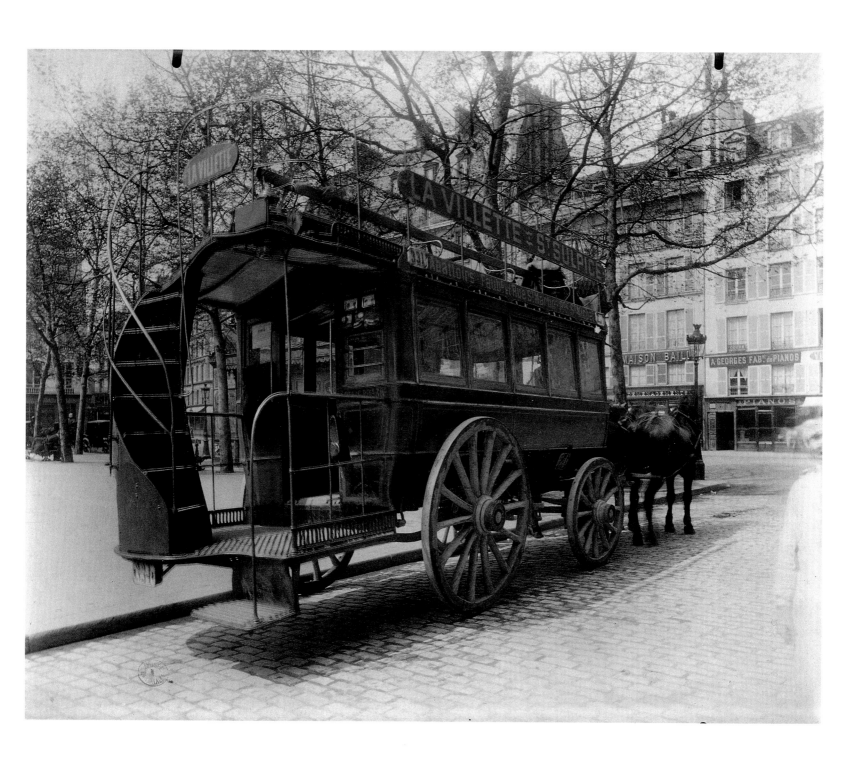

Planche 10

«Omnibus»

33

Planche 11

«Tombereau»

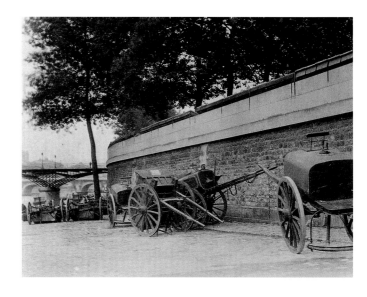

34

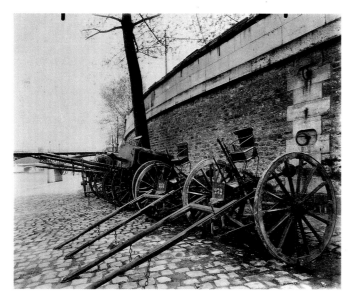

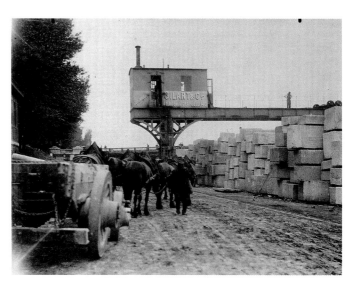

23. Quai de Jemmapes, Xᵉ, 1905-1906.

25. Remise de la Ville de Paris, quai Voltaire, VIIᵉ, 1898.

24. Port des Saint-Pères, VIᵉ, vers 1910-1911.

26. Quai d'Orsay, VIIᵉ, 1898.

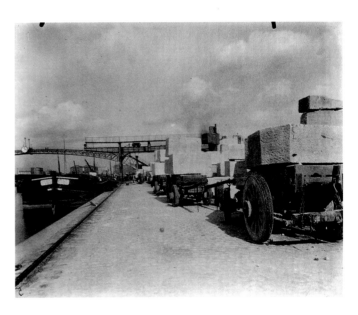

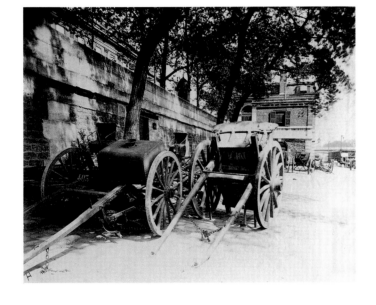

35

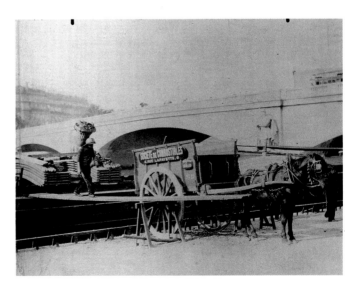

28. Quai de la Loire, bassin de La Villette, XIXᵉ, vers 1905-1906.

27. Port de l'Hôtel-de-Ville, IVᵉ, 1913.

29. Pont de l'Alma, VIIᵉ, vers 1908-1912.

36

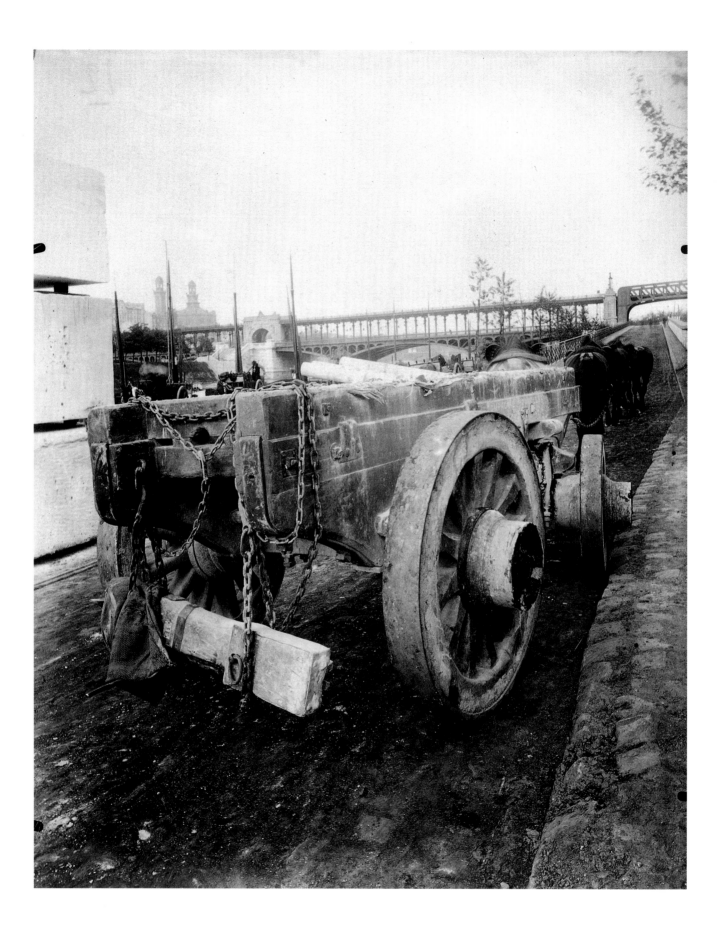

Planche 12

«Voiture de Transport Grosses Pierres»

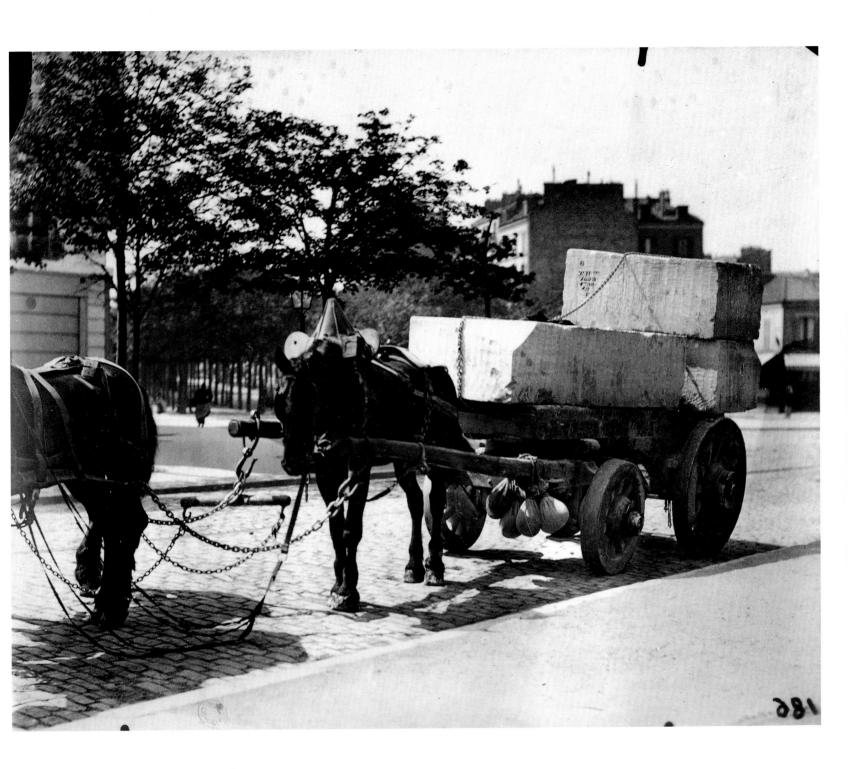

Planche 13

«Voiture de Transport de Grosses Pierres»

38

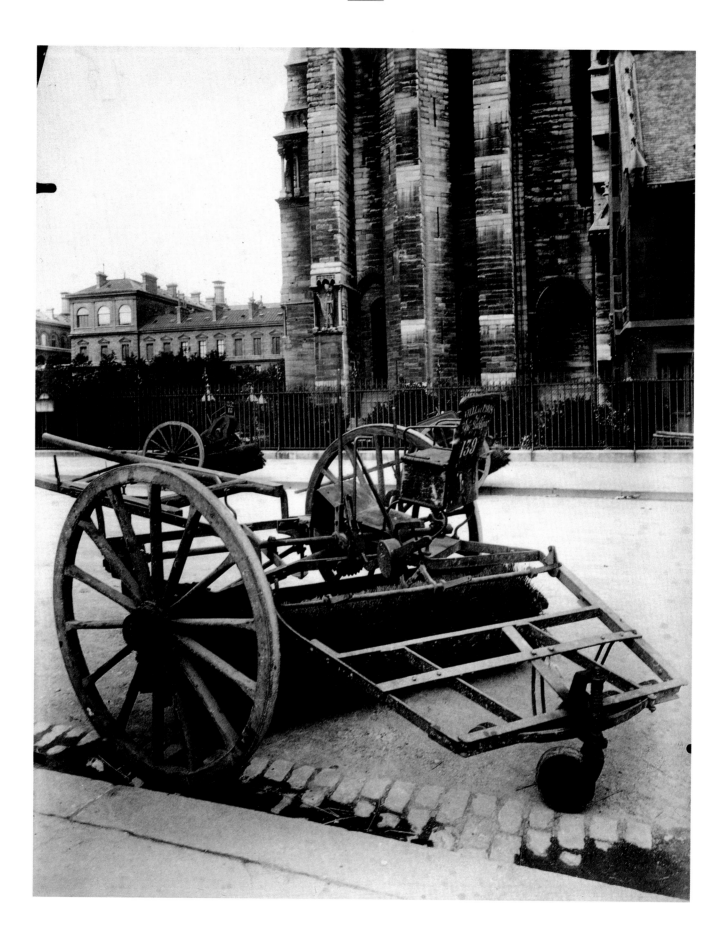

Planche 14

«Voiture Balayeuse»

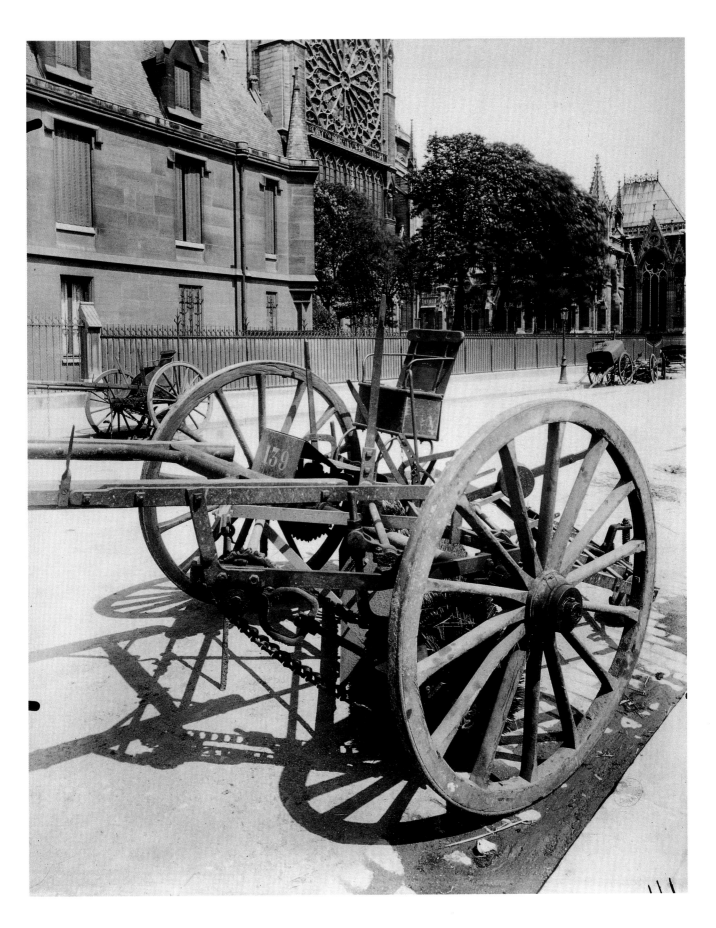

39

Planche 15

«Voiture Balayeuse»

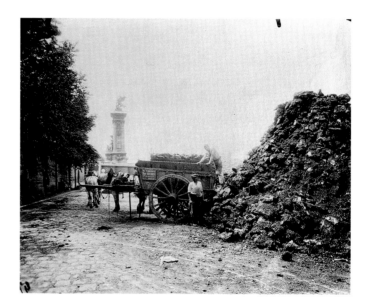

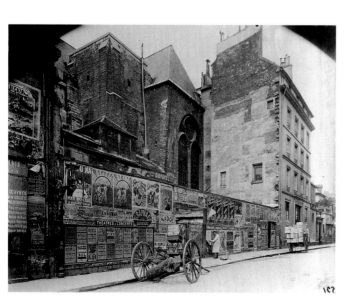

30. Ancien passage du Pont-Neuf,
actuelle rue Jacques-Callot, VIᵉ, mars 1913.

31. Rue de l'Abbaye, VIᵉ, 1898.

32. Port des Invalides, VIIᵉ, 1913.

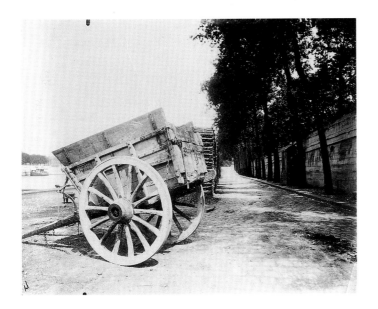

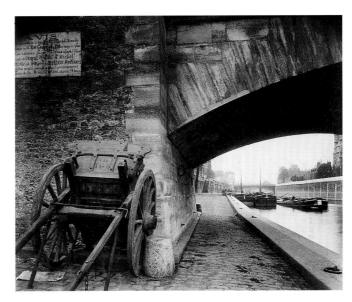

33. Port des Invalides, VII^e, 1913.

34. Quai de Montebello,
sous le pont de l'Archevêché, V^e, vers 1907.

42

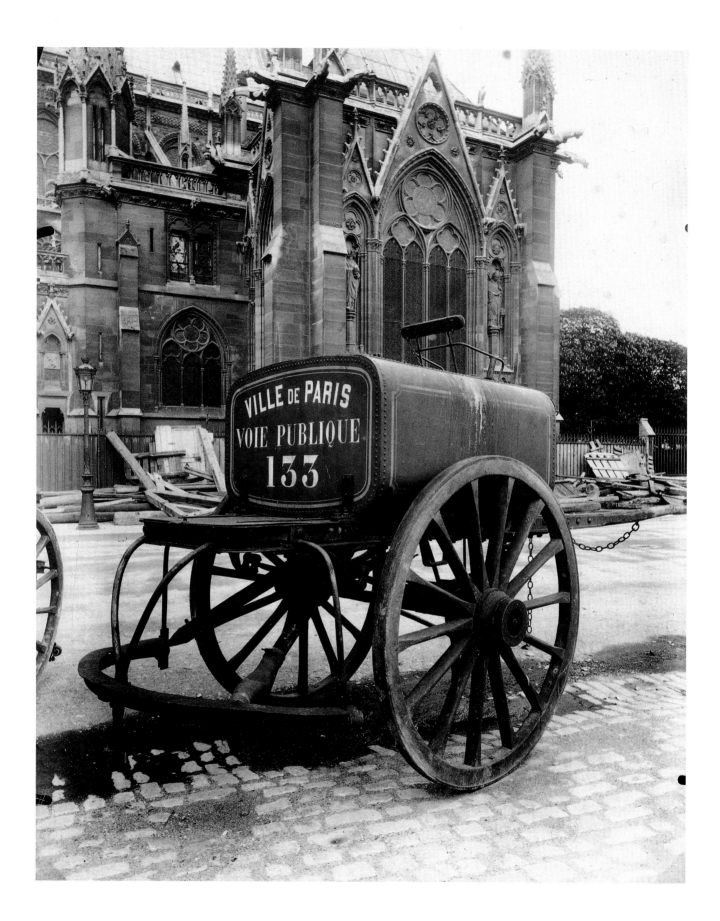

Planche 16

«Voiture arrosage»

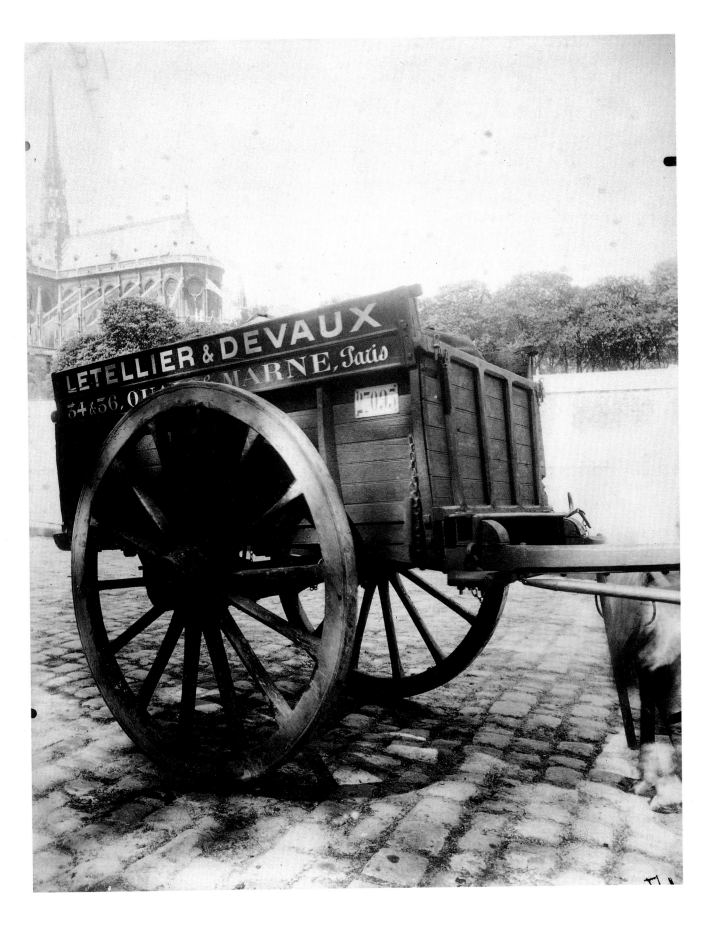

43

Planche 17

«Voiture à charbon»

44

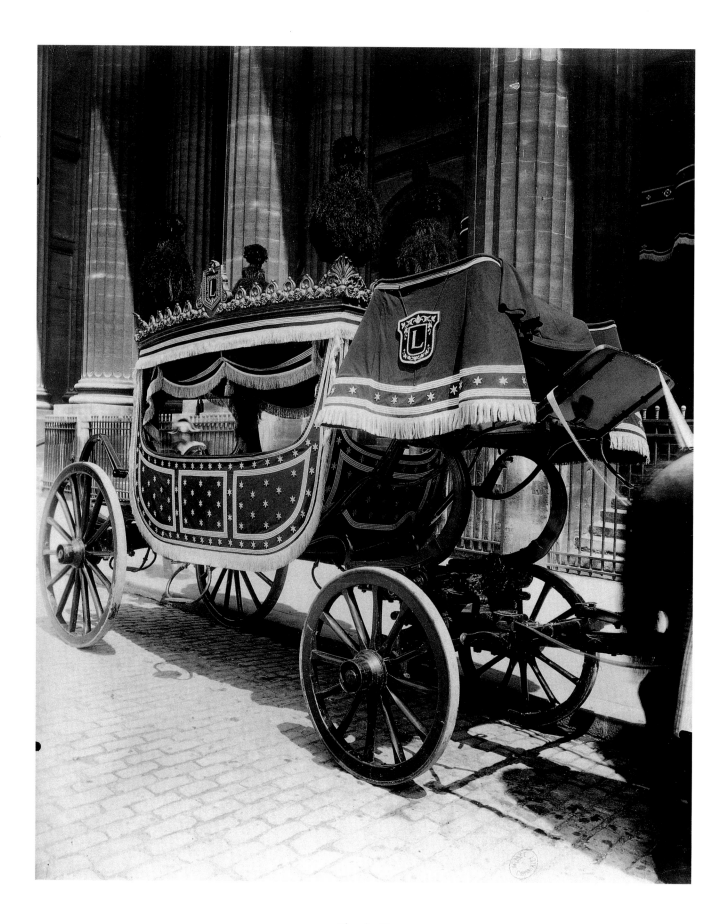

Planche 18

«Char de 1ère classe»

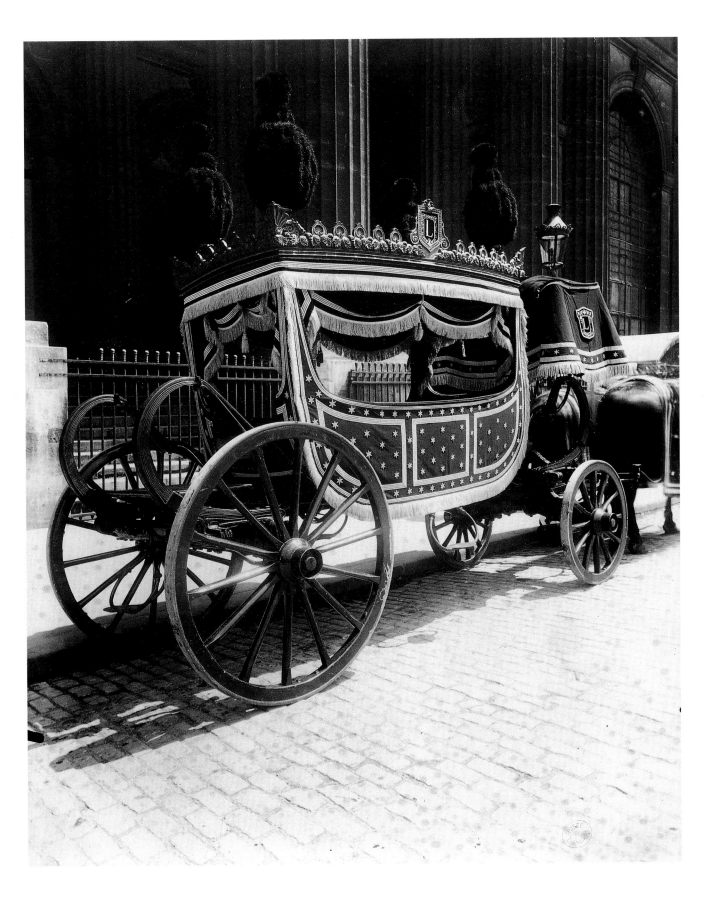

45

Planche 19

«Char 1ère classe»

46

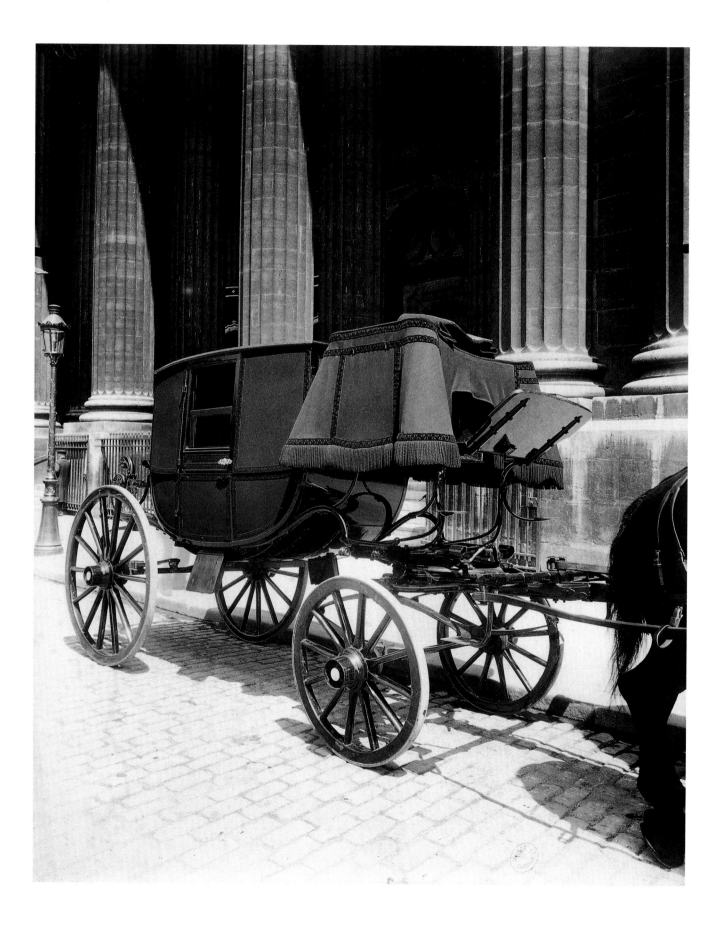

Planche 20

«Voiture 1ère classe»

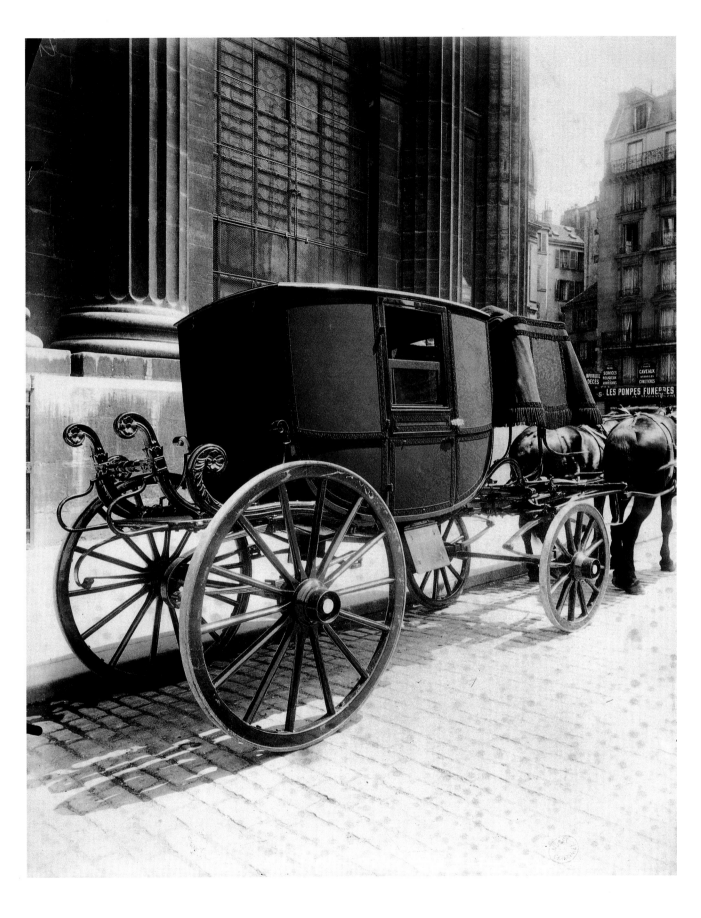

47

Planche 21

«Voiture 1^{ère} classe»

48

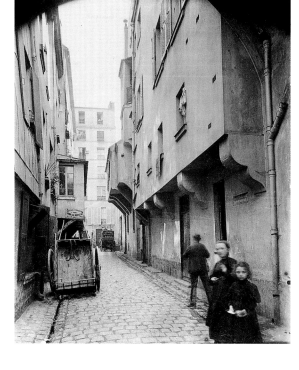

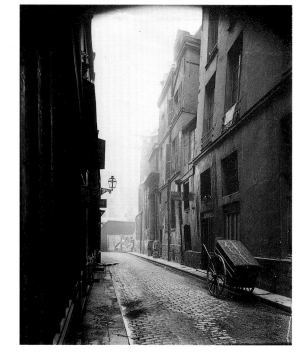

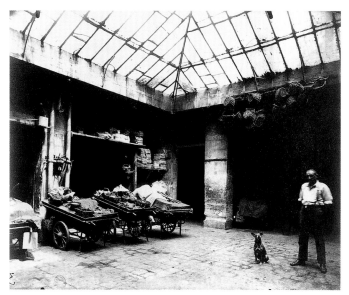

35. Ancien couvent de l'Assomption, angle des rues Cambon
et du Mont-Thabor, I^{er}, 1898.

37. Passage, 38 rue des Francs-Bourgeois, III^e, vers 1898.

36. Rue des Barres, IV^e, vers 1898.

38. 12 rue Quincampoix, IV^e, 1908-1912.

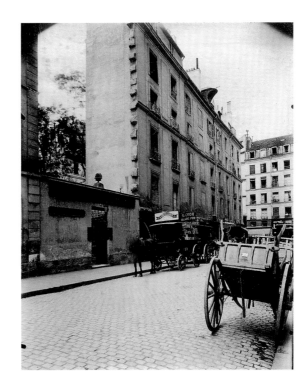

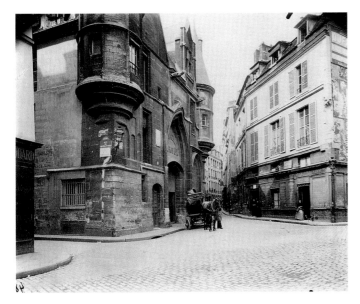

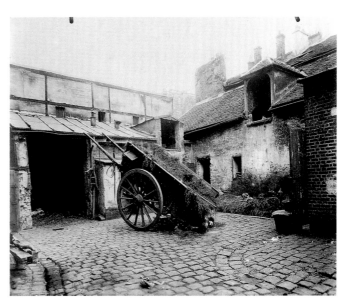

39. Ancien hôpital des Cent-Filles, rue Censier, V^e, 1909.

41. 6 rue Saint-Benoît, VI^e, 1910.

40. Hôtel de Sens, rue du Figuier, IV^e, vers 1903-1904.

42. Cour, 46 rue Lacépède, V^e, 1905-1906.

50

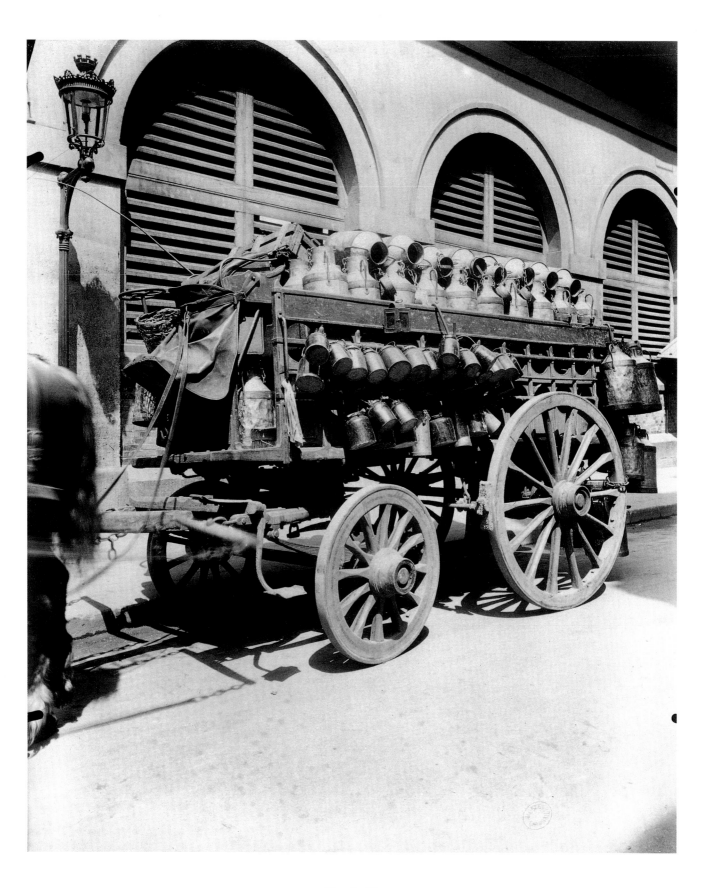

Planche 22

«Voiture de Laitier»

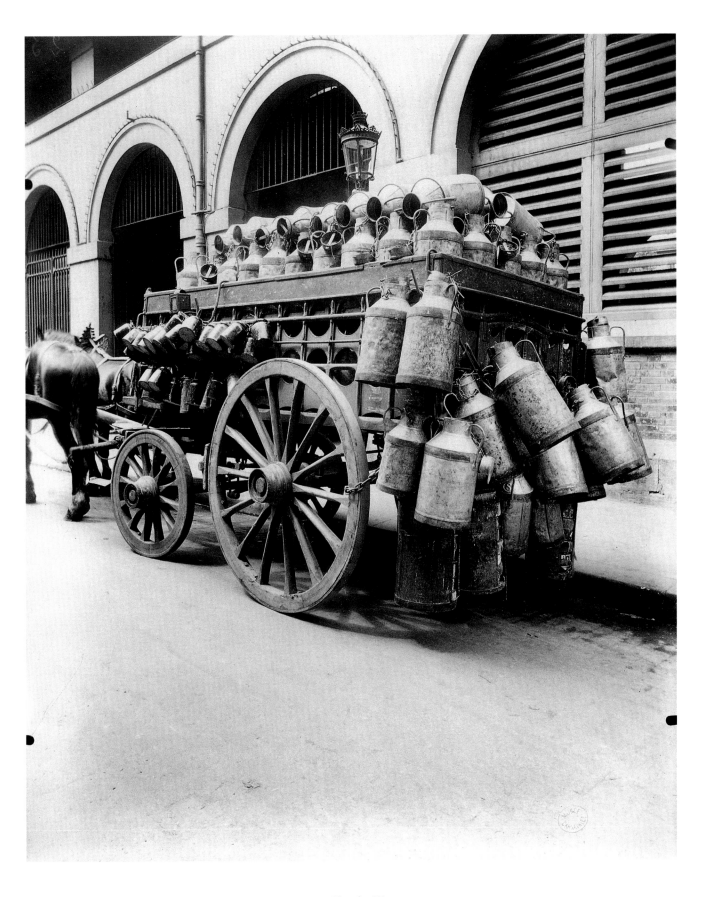

51

Planche 23

«Voiture de Laitier»

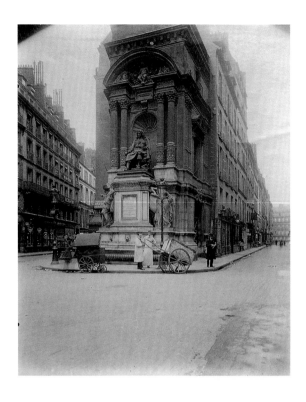

52

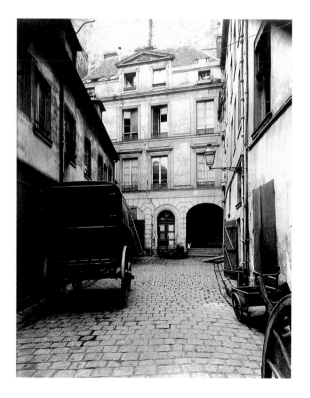

43. Fontaine Molière, rue de Richelieu, I^{er}, 1907.

44. Rue Lulli au croisement de la rue Rameau, II^e, 1907.

45. 2 rue des Ecouffes, IV^e, 1911.

46. Hôtel, 5 rue du Grenier-Saint-Lazare, III^e, 1908.

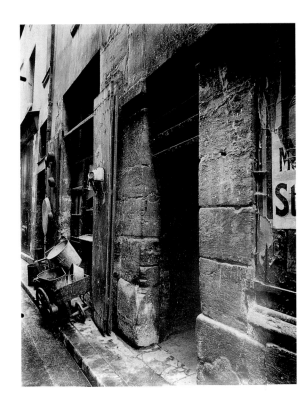

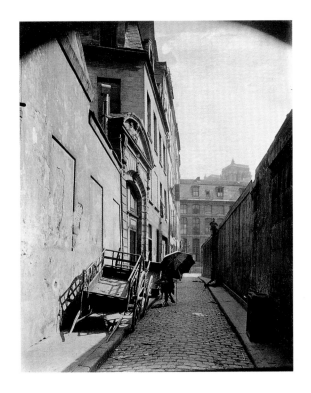

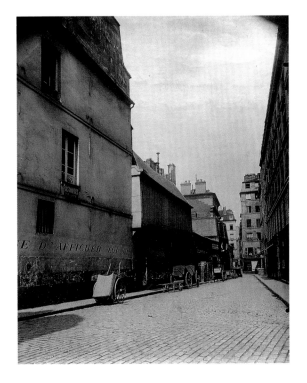

48. Rue Saint-Julien-le-Pauvre, V^e, 1899.

49. Rue Brisemiche vue de la rue du Cloître
Saint-Merri, IV^e, 1908-1912.

47. 5 rue de la Reynie, IV^e, 1912.

54

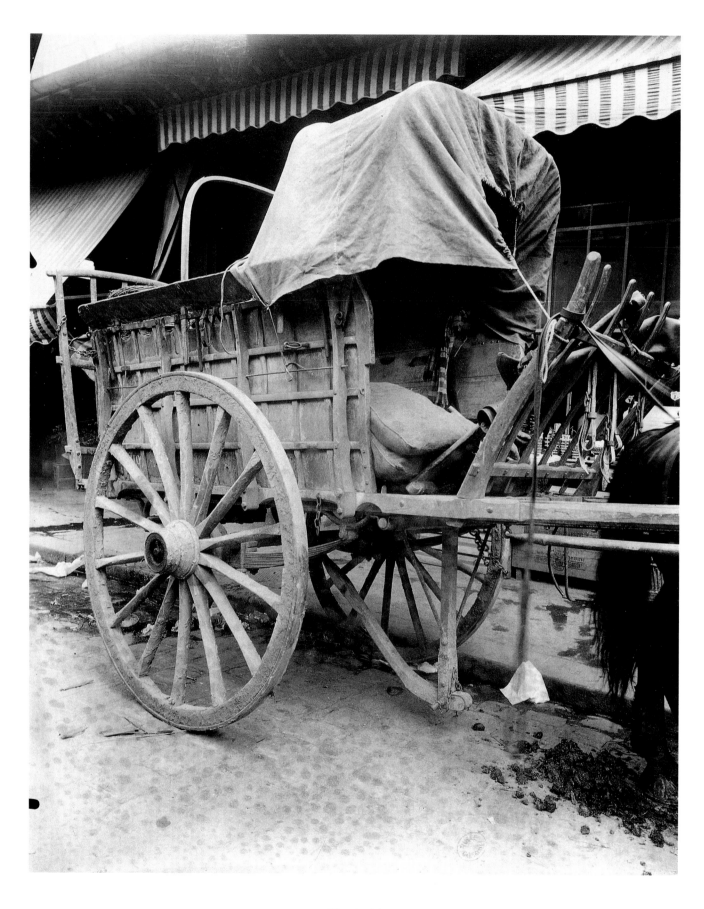

Planche 24

«Voiture de Maraîcher»

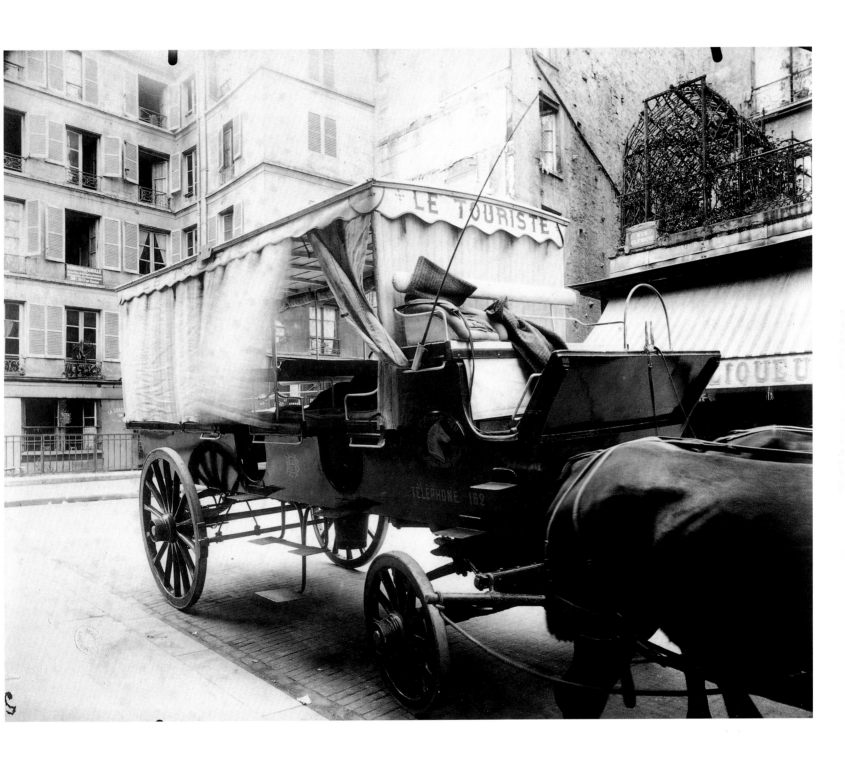

Planche 25

«Voiture de Touristes»

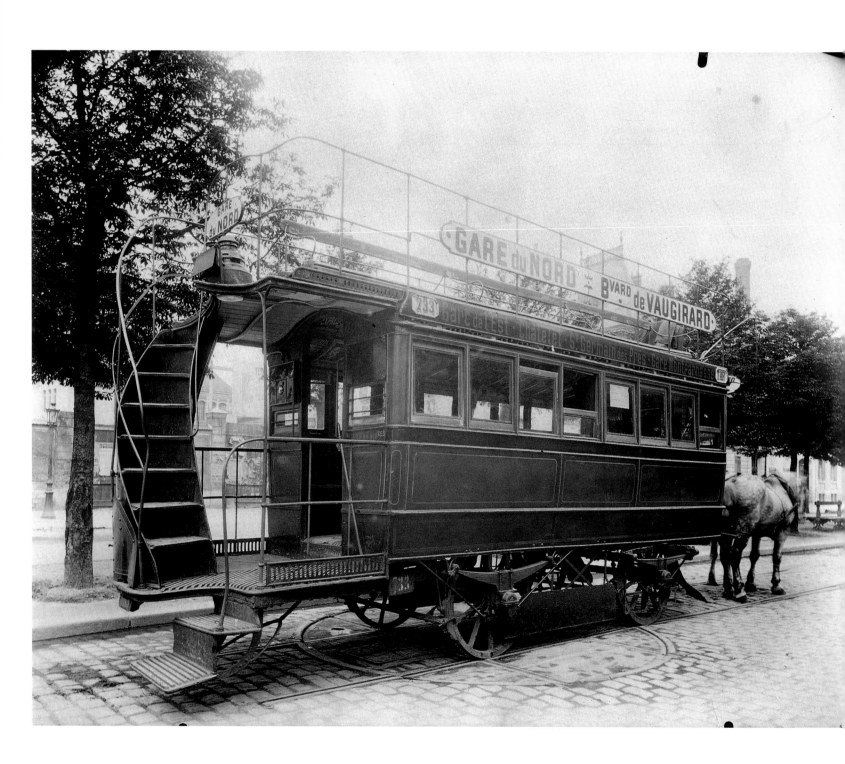

Planche 26

«Tramway»

«Tramway»

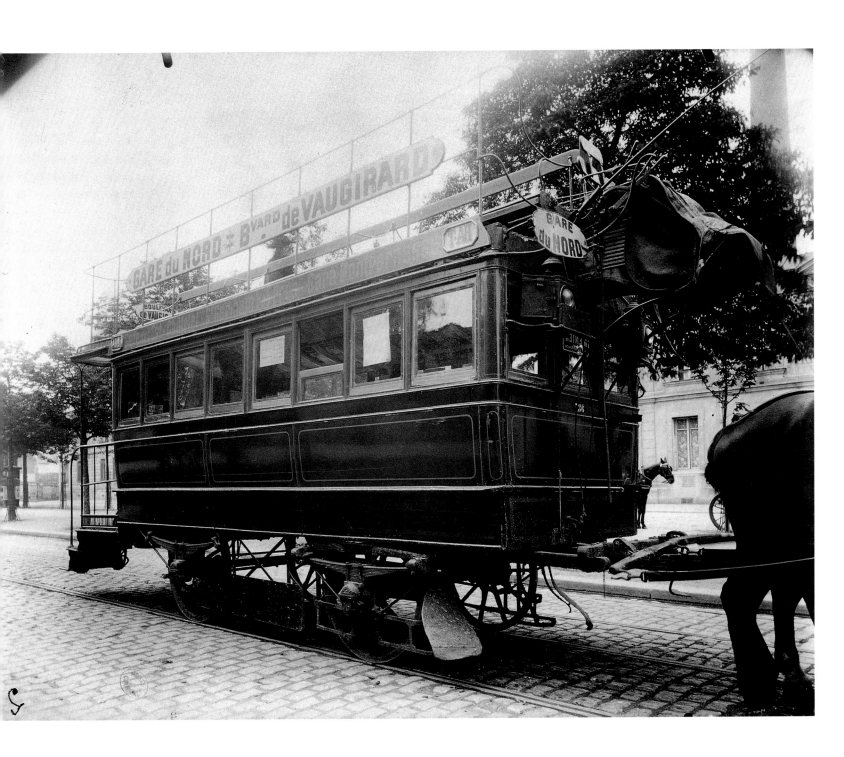

Planche 27

«Tramway»

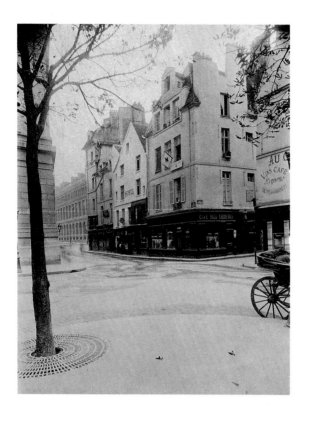

58

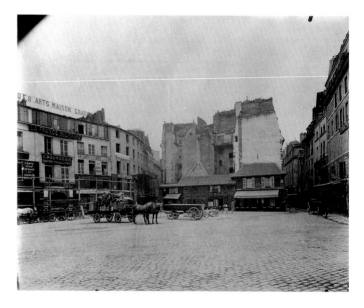

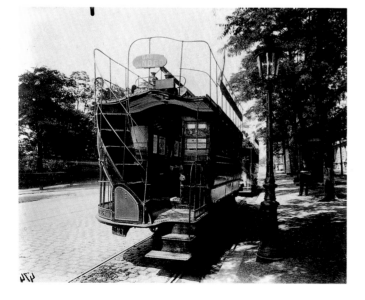

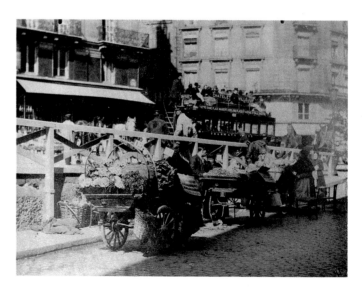

50. Croisement de la rue de l'Ecole-de-Médecine et
de la rue Dupuytren, VI^e, septembre 1899.

52. Place Saint-André-des-Arts, VI^e, 1898.

51.Tramway, gare d'Austerlitz
(ancienne gare d'Orléans), XIII^e, 1903.

53. Marchands des quatre saisons, vers 1899.

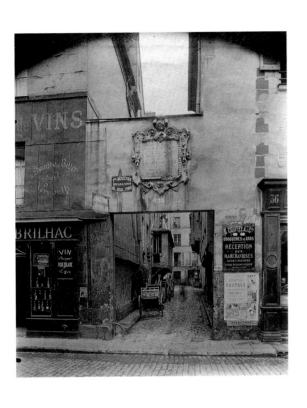

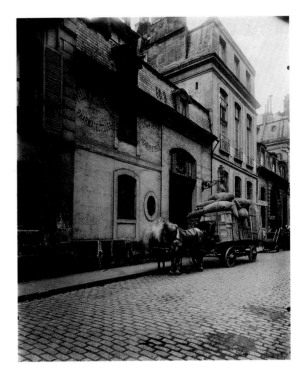

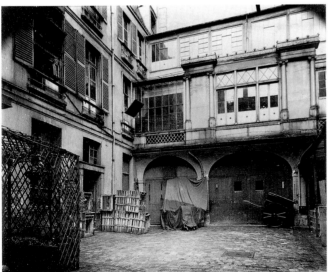

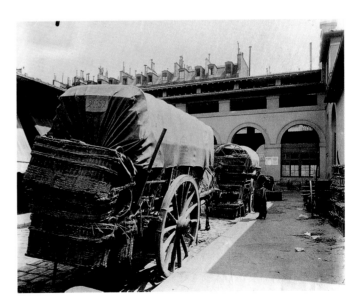

54. Passage, 38 rue des Francs-Bourgeois, IIIᵉ, 1899.

56. 10 rue Barbette, IIIᵉ, 1911.

55. Hôtel de Mesmes, 7 rue de Braque, IIIᵉ, 1901.

57. Marché Saint-Germain, VIᵉ, 1903.

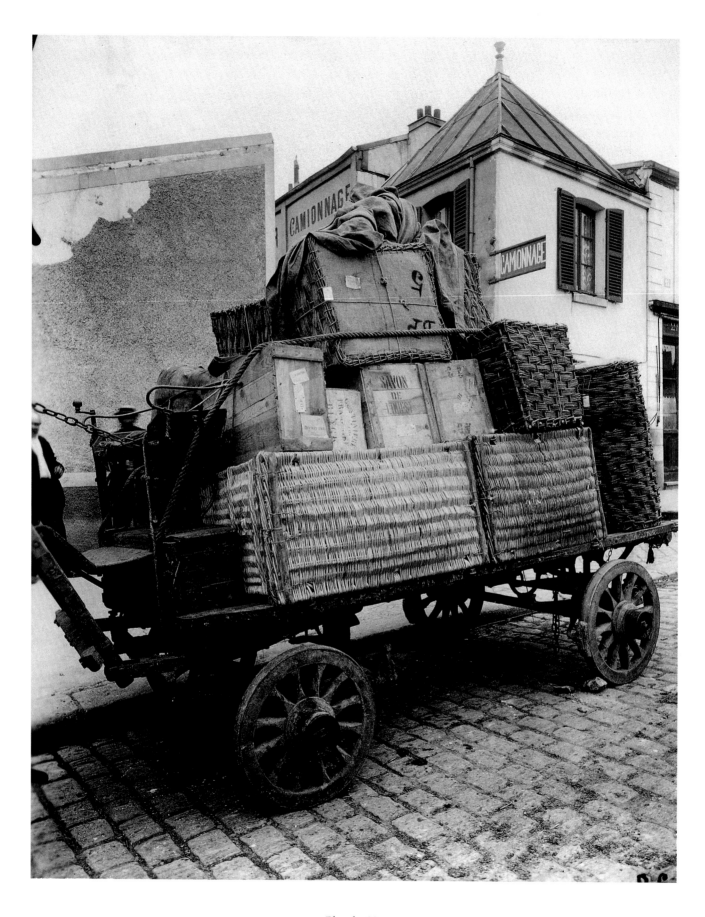

60

Planche 28

«Camion»

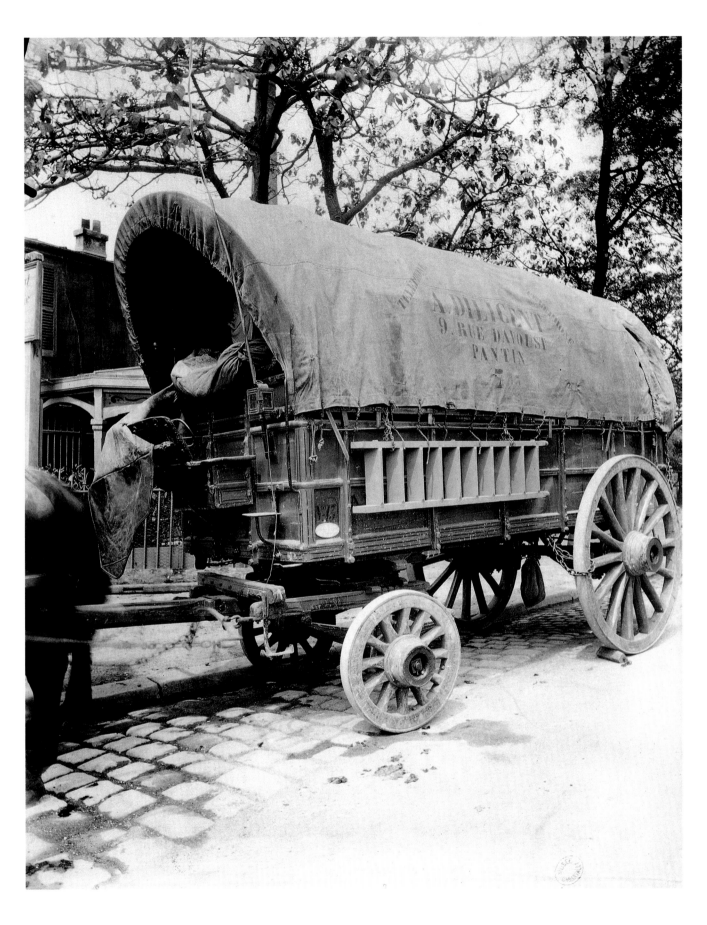

Planche 29

«Voiture de Transport»

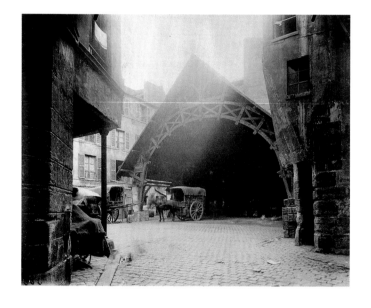

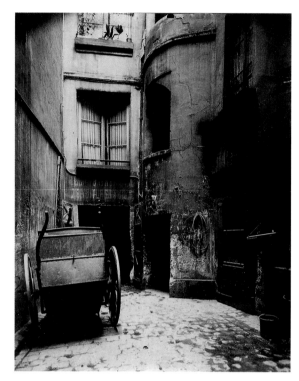

62

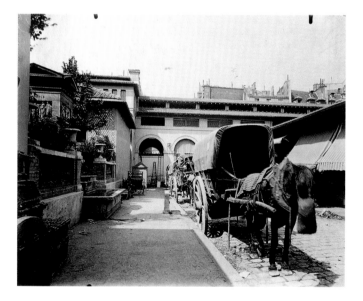

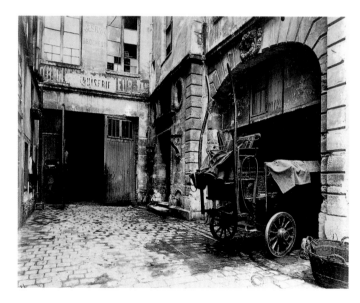

58. Ancienne auberge du Compas d'or,
72 rue Montorgueil, IIᵉ, 1905.

59. Marché Saint-Germain, VIᵉ, 1903.

60. 6 rue Sauval, Iᵉʳ, 1908.

61. Maîtrise de Saint-Eustache, 25 rue du Jour, Iᵉʳ, vers 1902-1903.

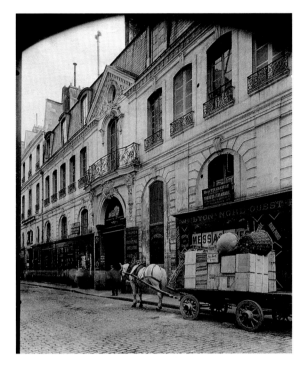

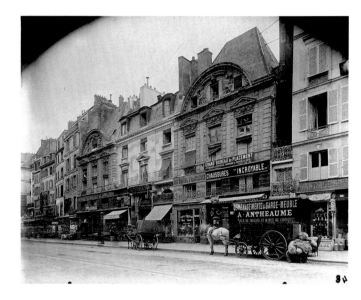

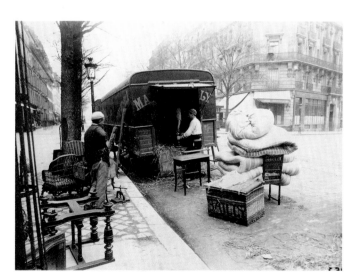

62. Hôtel d'Albret, 31 rue des Francs-Bourgeois, IVᵉ, 1898.

64. Hôtel Sully, 62 rue Saint-Antoine, IVᵉ, 1899.

63. Rue du Cimetière-Saint-Benoît, Vᵉ, 1909.

65. Déménageurs, vers 1898-1900.

64

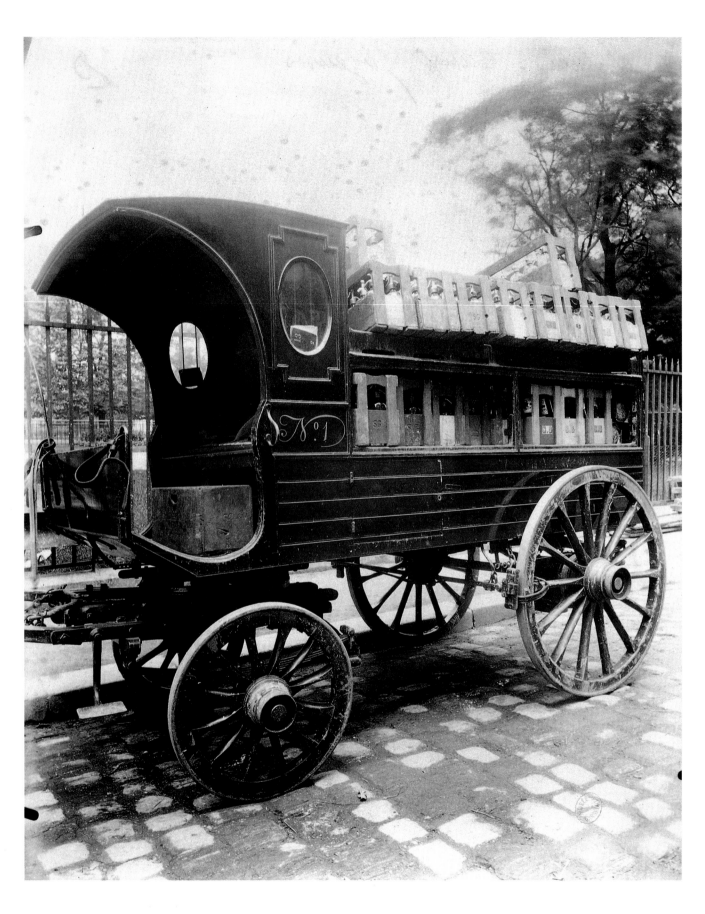

Planche 30

«Voiture Eaux Gazeuses»

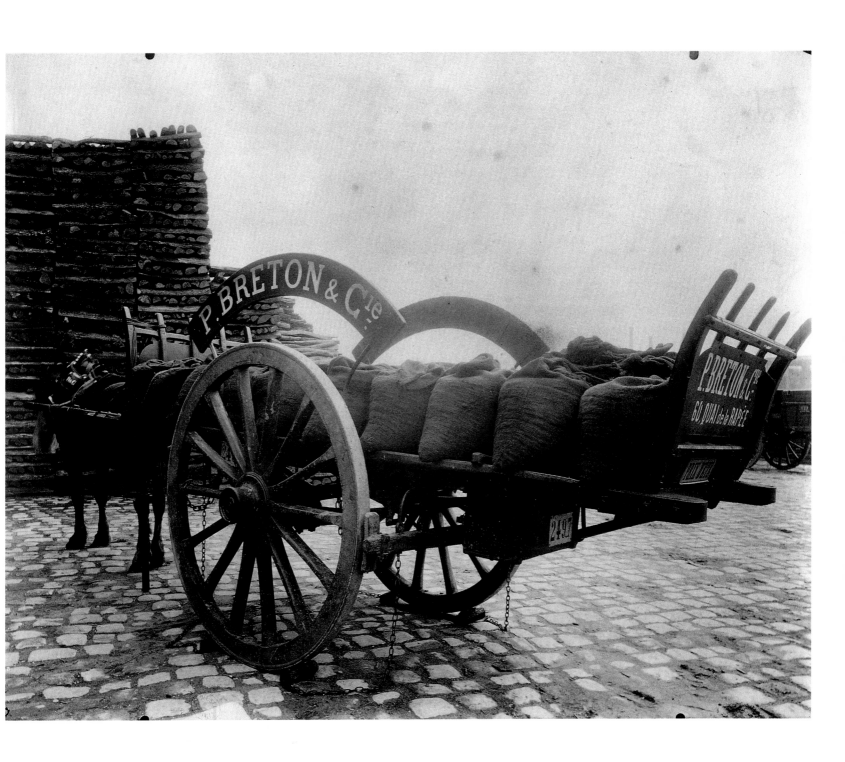

Planche 31

«Voiture de Transport de charbon»

66

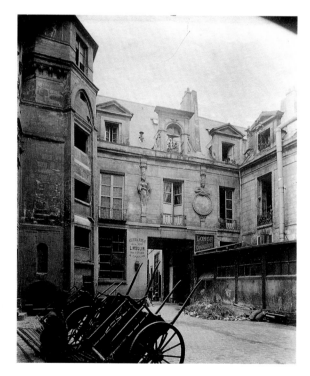

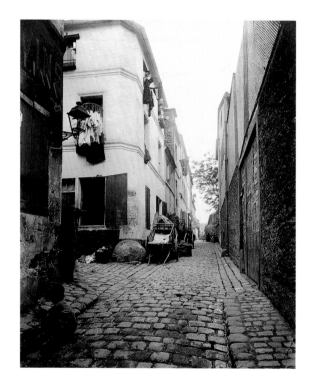

66. 5 rue Elzévir, IIIe, 1911.

68. 16 rue Visconti, VIe, 1910.

67. Ancien hôtel du Prévôt,
passage Charlemagne, IVe, 1898.

69. Ancienne Cité Doré, 4 place Pinel, XIIIe, 1900.

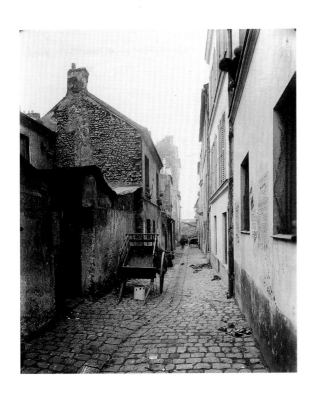

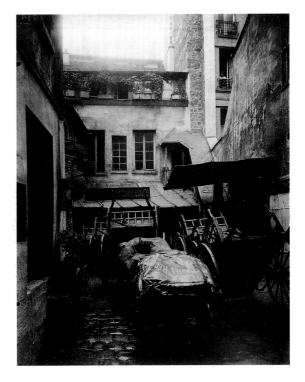

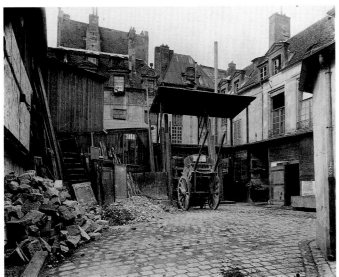

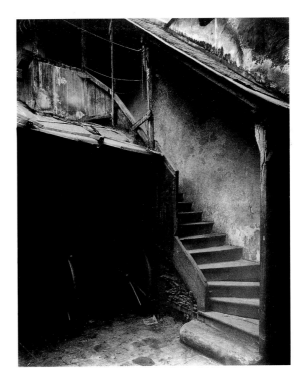

70. Ancienne Cité Doré, 4 place Pinel, XIIIᵉ, 1900.

72. Cour, 21 rue Mazarine, VIᵉ, 1911.

71. Dépendance de l'hôtel Saint-Pol, 13 rue des Lions, IVᵉ, 1900.

73. 21 rue Mazarine, VIᵉ, 1911.

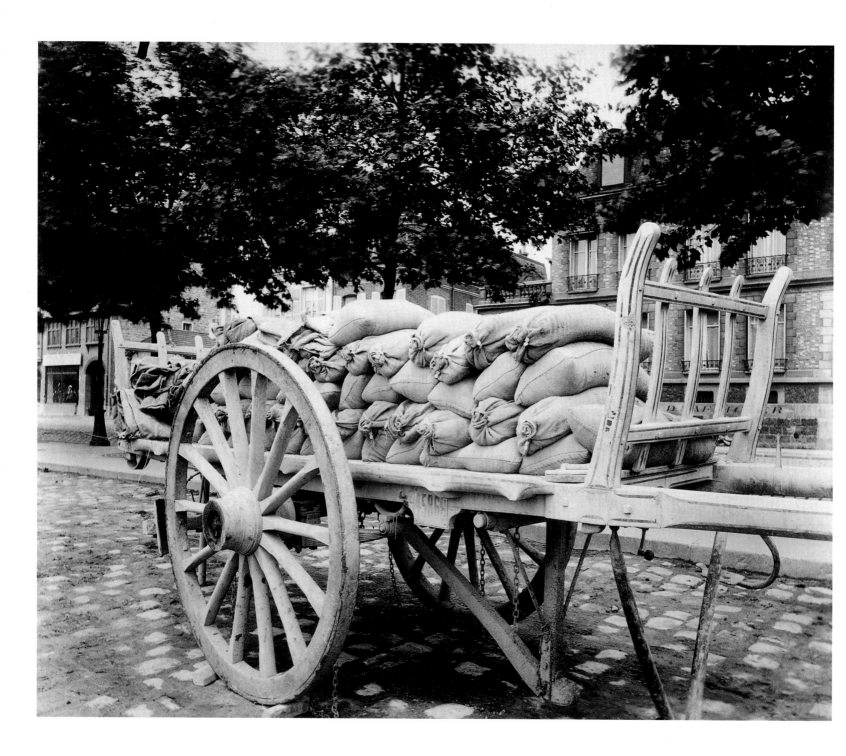

Planche 32

«Voiture à Plâtre»

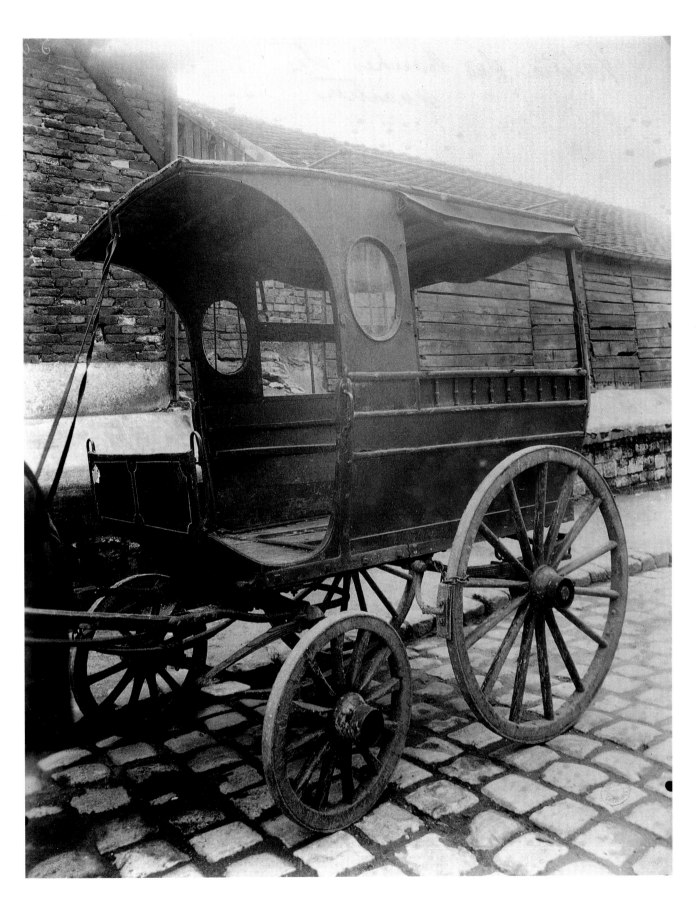

Planche 33

«Voiture des Marchés de quartier»

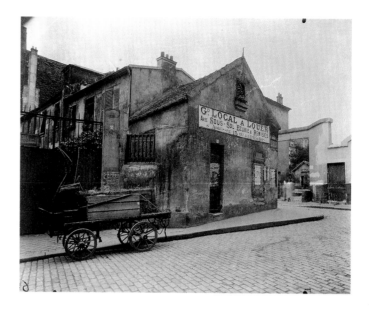

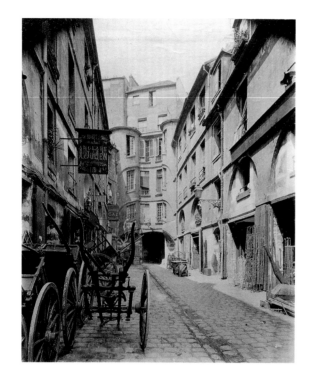

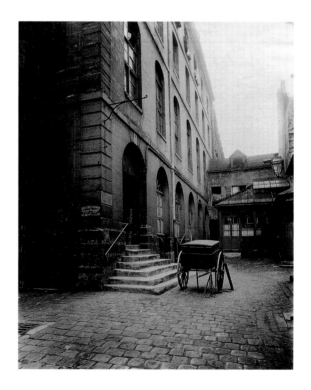

75. 2 rue des Patriarches, Vᵉ, 1909.

76. Ancien hôtel d'Albiac,

34 rue de la Montagne-Sainte-Geneviève, Vᵉ, 1909.

74. Cour du Dragon, VIᵉ, 1909.

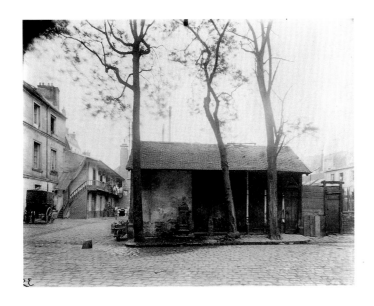

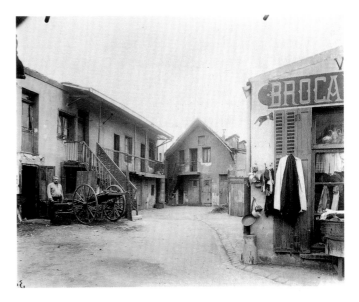

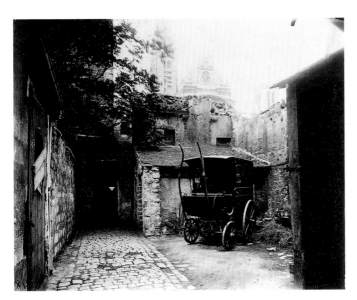

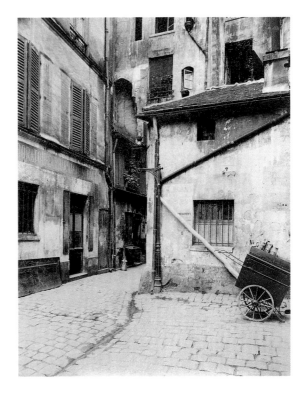

79. Cour, Butte-aux-Cailles, XIIIe, 1900.

77. Cour, 37 avenue des Gobelins, XIIIe, 1900.

80. Ancien passage Saint-Pierre,
 rue de l'Hôtel-Saint-Paul, IVe, juillet 1900.

78. Ancien collège Fortet, 21 rue Valette, Ve, 1913.

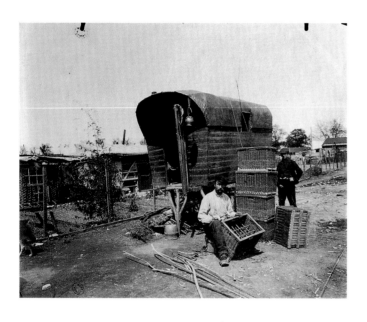

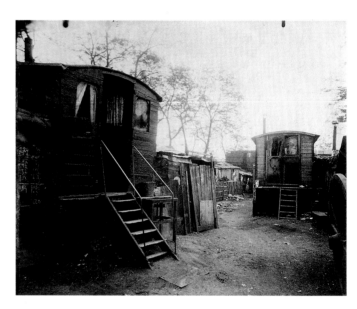

72

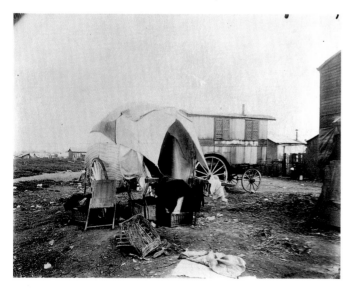

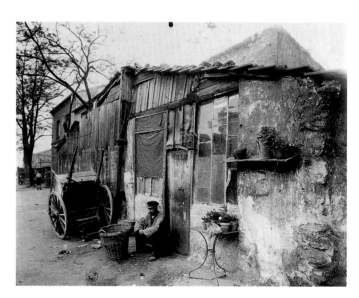

81. Porte d'Ivry, XIII^e, 1909.

83. 18-20 boulevard Masséna, porte d'Ivry, XIII^e, 1909.

82. Zone des fortifications, porte de Choisy, XIII^e, 1913.

84. 18-20 boulevard Masséna, porte d'Ivry, XIII^e, 1909.

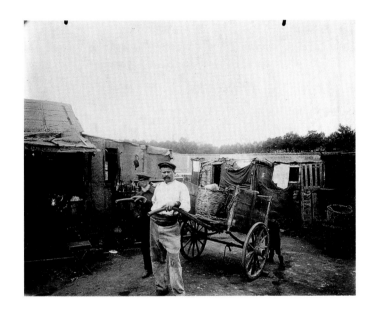

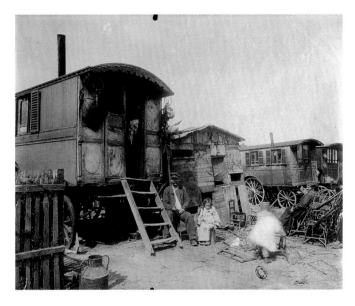

73

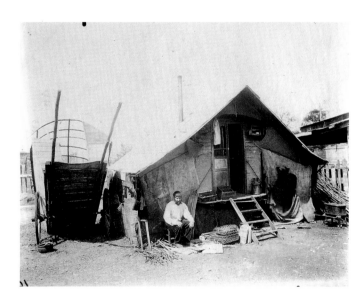

86. Zone des fortifications, porte d'Ivry, XIII^e, 1909.

85. Zone des fortifications, poterne des Peupliers, XIII^e, 1913. 87. Zone des fortifications, porte d'Ivry, XIII^e, 1909.

74

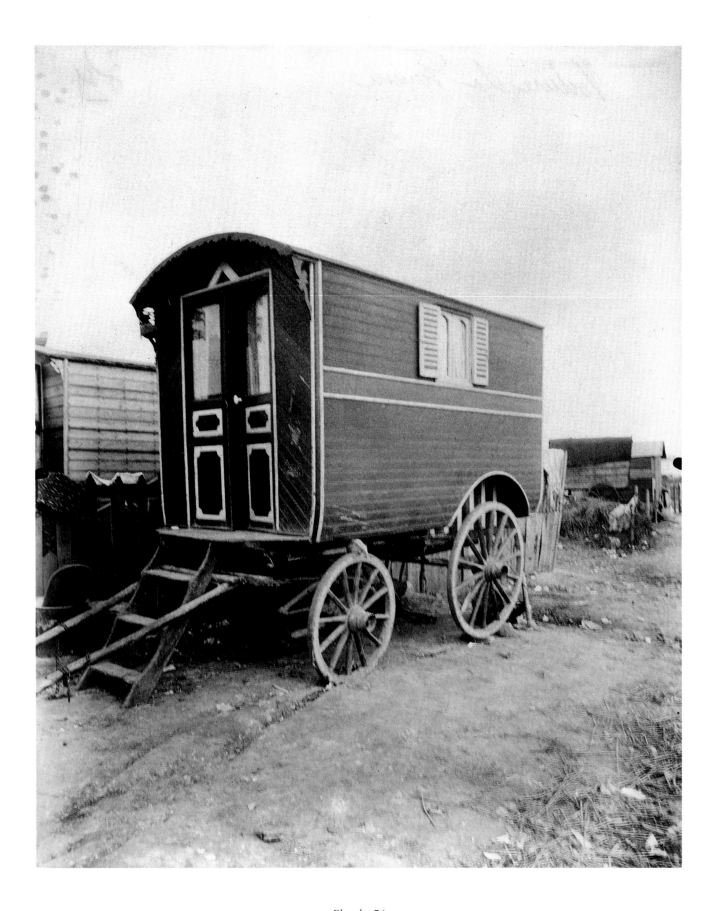

Planche 34

«Voiture de Forain»

Planche 35

«Voitures Marché Mouffetard»

76

Planche 36

«Voiture de Brasseur»

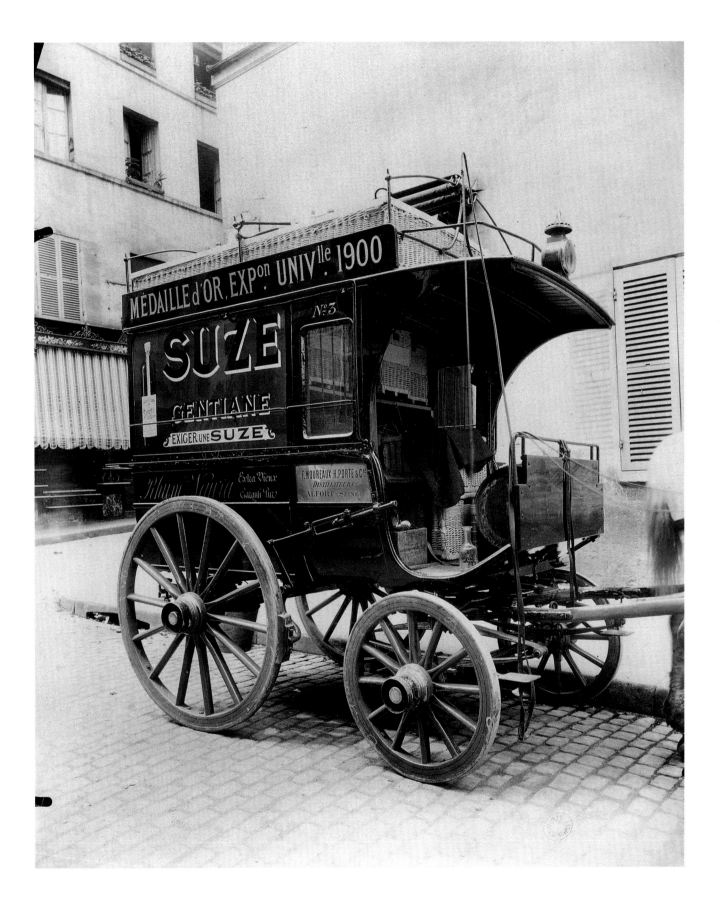

Planche 37

«Voiture Distillateurs»

78

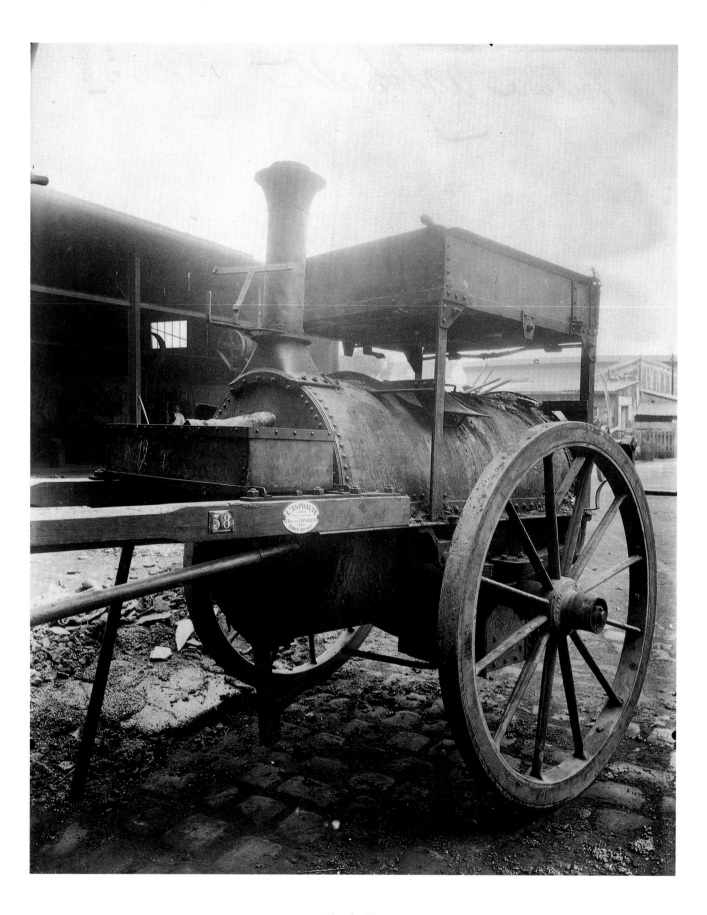

·Planche 38

«Voiture Asphalte»

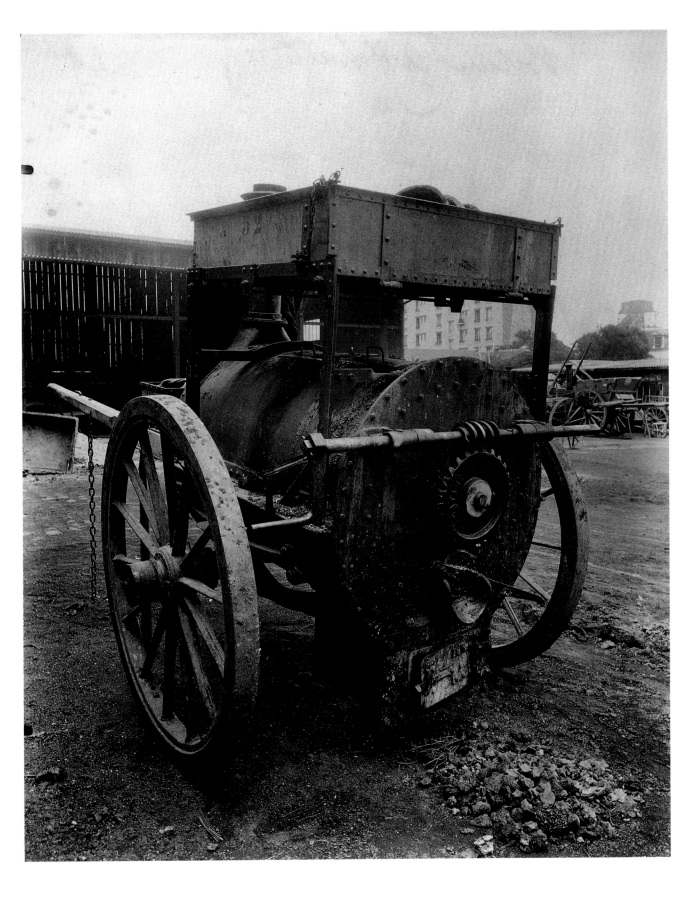

Planche 39

«Voiture Asphalte»

Planche 40

«Voiture à Broyer les Pierres»

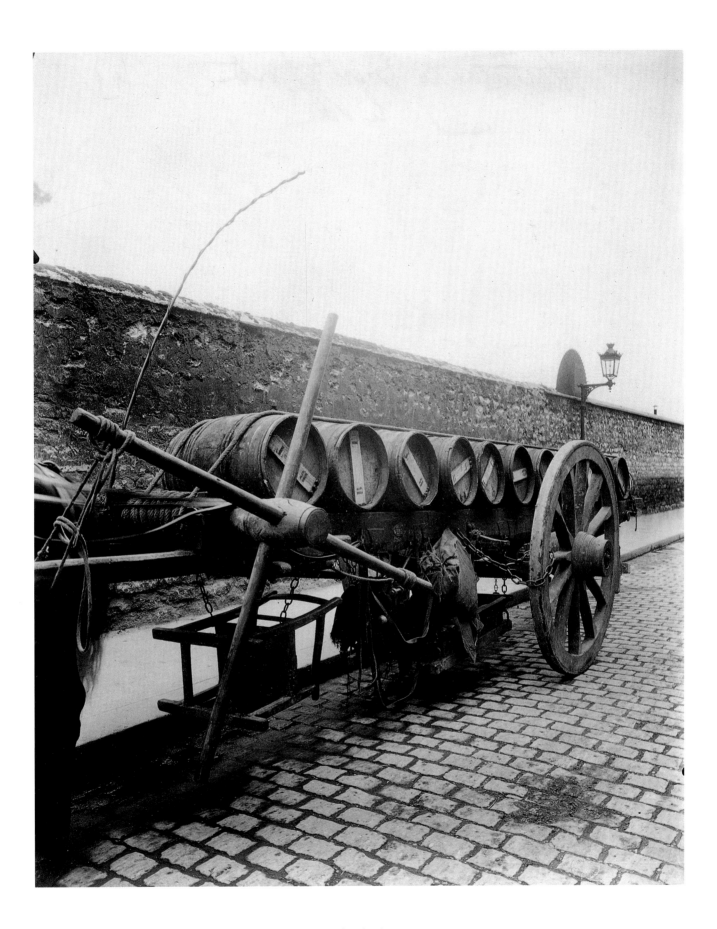

Planche 41

« Haquet »

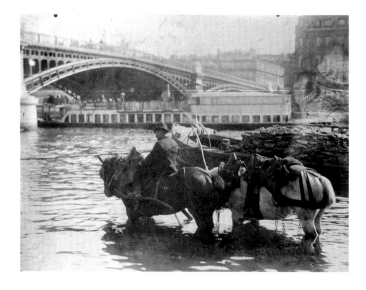

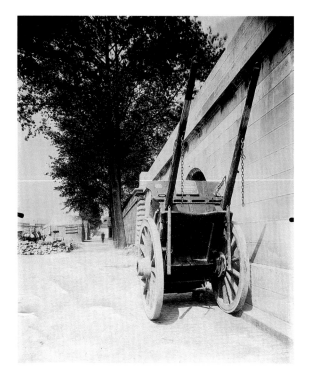

82

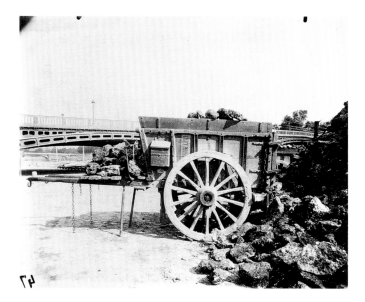

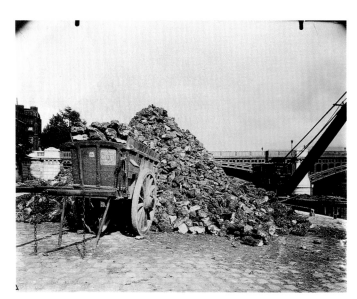

88. Pont de Solférino, VIIᵉ, 1911.

90. Port des Champs-Elysées, VIIIᵉ, 1913.

89. Port de Solférino, VIIᵉ, 1913.

91. Port de Solférino, VIIᵉ, 1913.

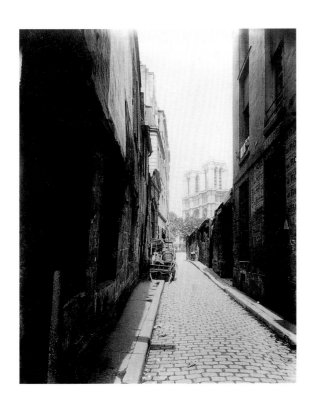

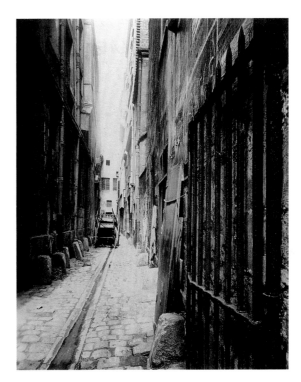

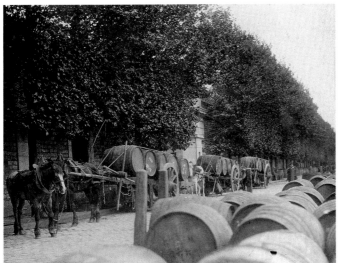

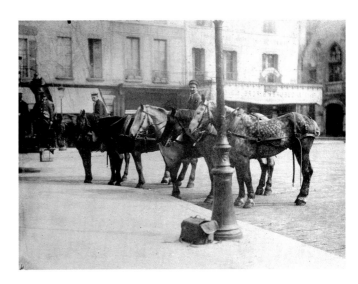

92. Rue Saint-Julien-le-Pauvre, V^e, 1912.

93. Port de Bercy, XII^e, 1898.

94. Impasse du Bœuf, 10 rue Saint-Merri, IV^e, vers 1908-1912.

95. Chevaux au repos, vers 1898-1900.

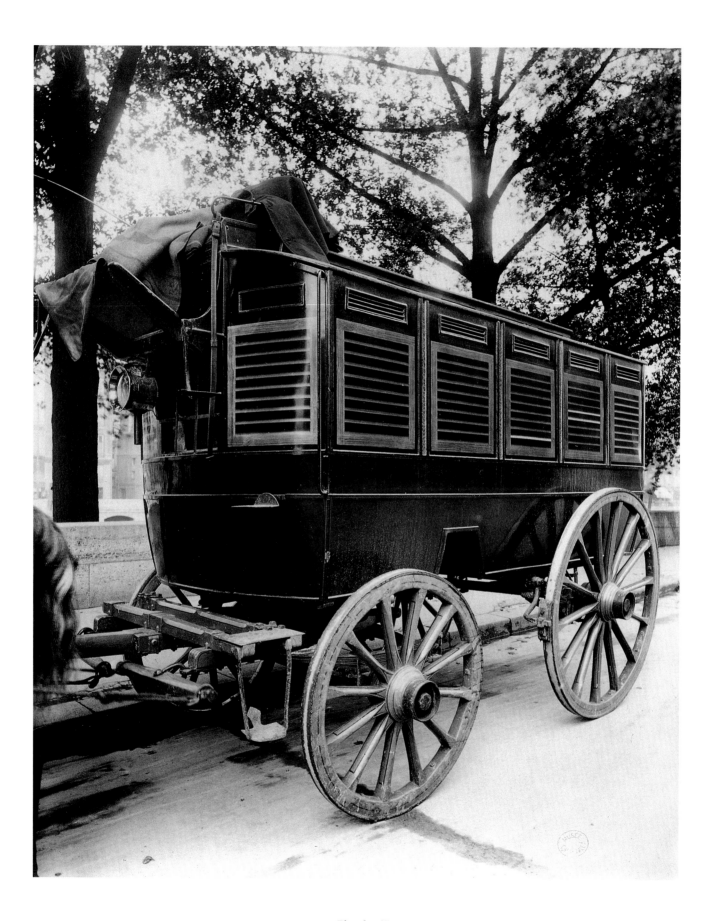

84

Planche 42

«Voiture pour le transport des Prisonniers»

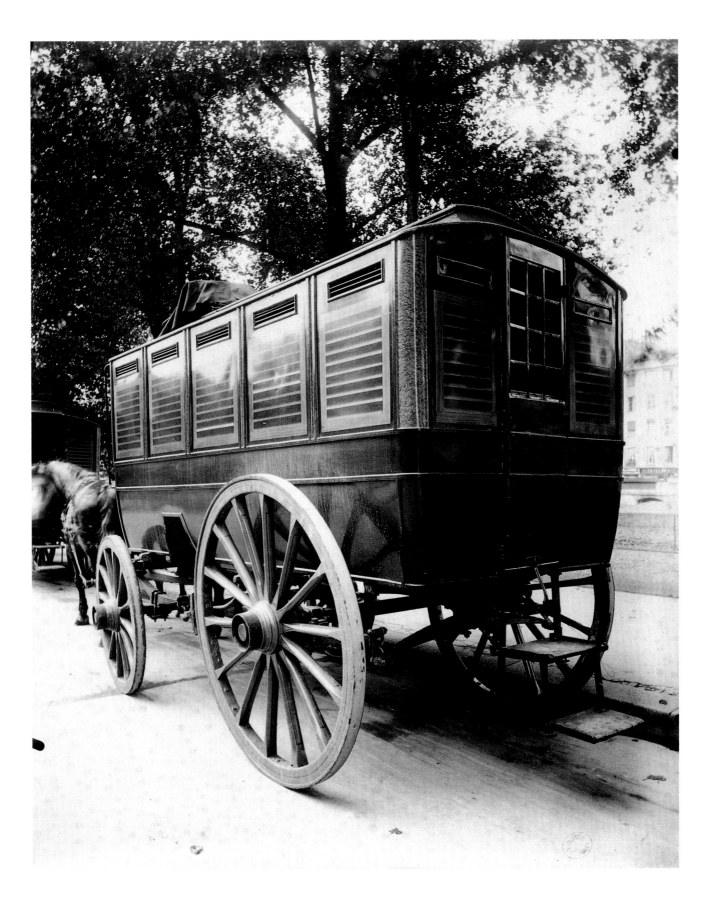

Planche 43

«Voiture pour le transport des Prisonniers»

86

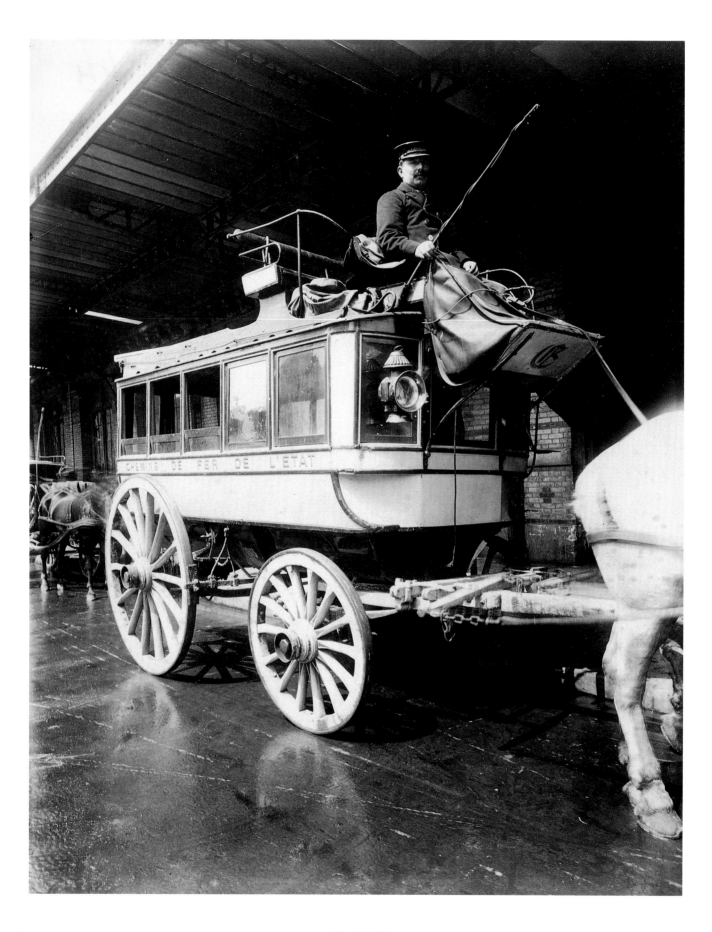

Planche 44

«Omnibus pour Voyageurs (Gare)»

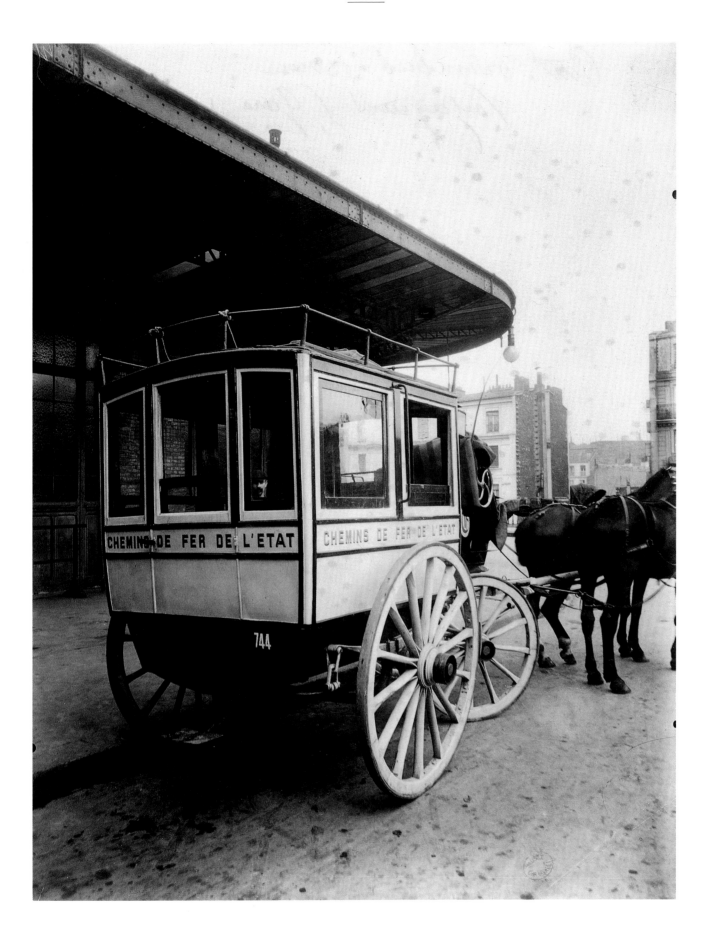

Planche 45

«Petit omnibus pour Voyageurs (Gare)»

88

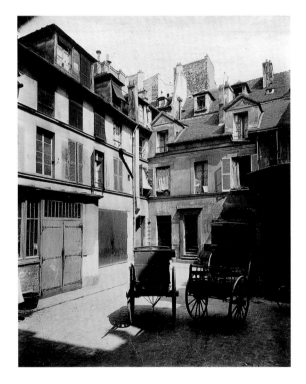

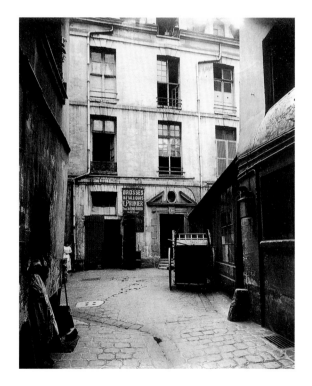

96. Passage des Singes,
côté rue Vieille du Temple, IVᵉ, 1911.

98. Rue des Prêtres-Saint-Séverin, Vᵉ, 1912.

97. 6 rue de Fourcy, IVᵉ, 1910.

99. Hôtel, 17 rue Geoffroy-l'Angevin, IVᵉ, 1908.

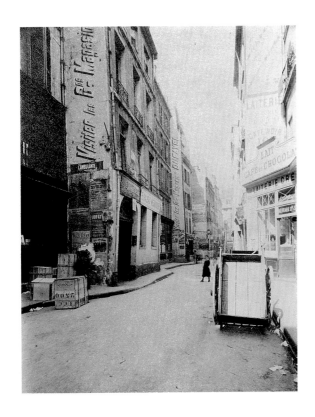

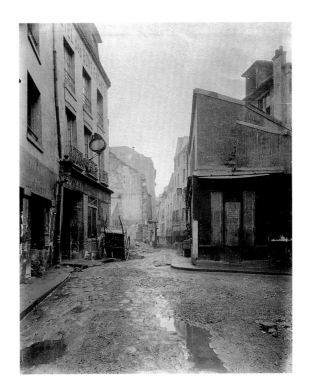

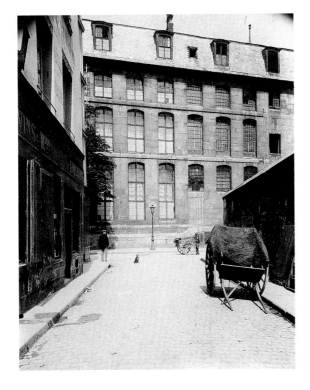

100. Maison de Law, 91 rue Quincampoix, III^e, 1901.

101. Hôtel-Dieu, rue Saint-Julien-le-Pauvre, V^e, 1902. 102. Rue Saint-Médard, V^e, vers 1899-1900.

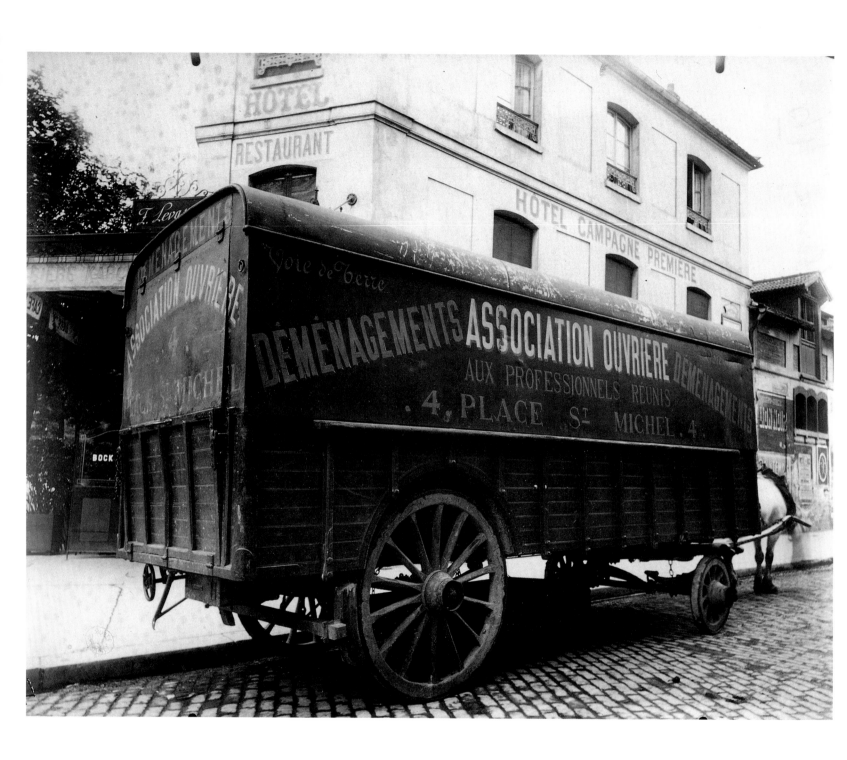

Planche 46

«Voiture Déménagement Grand Terme»

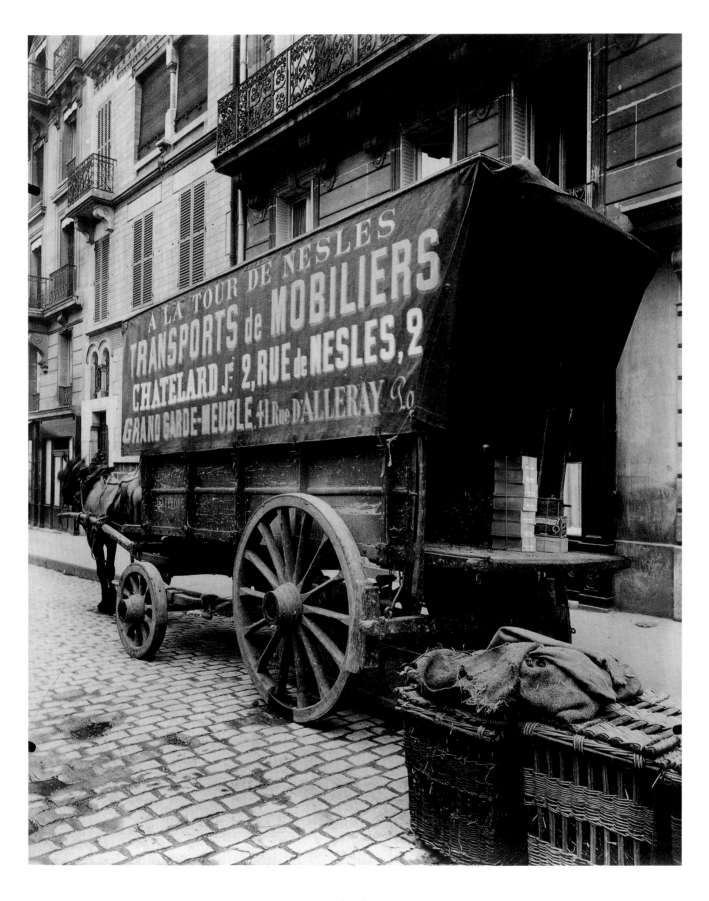

Planche 47

«Déménagement Terme moyen»

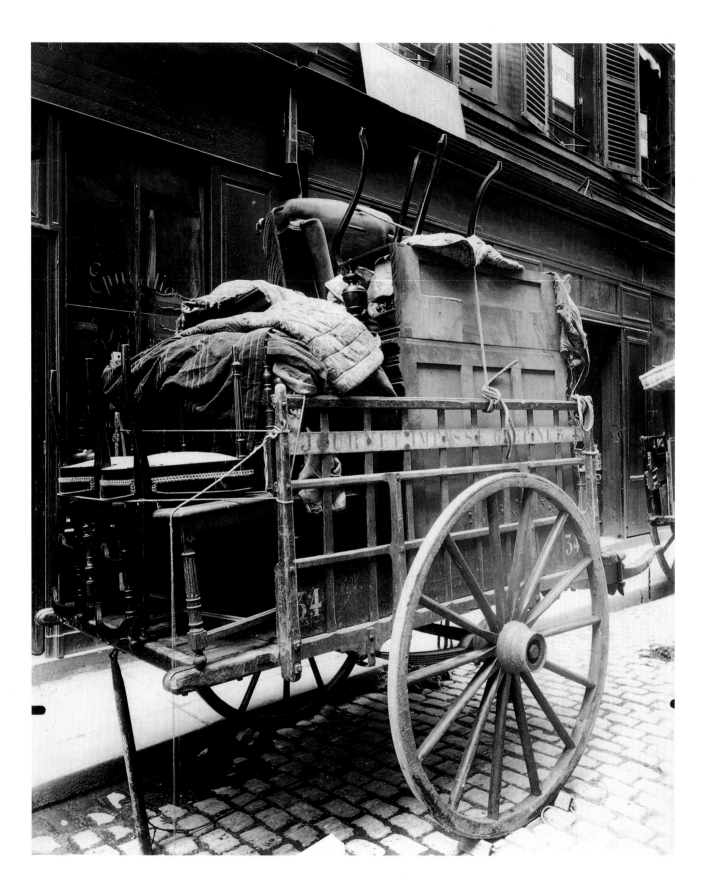

Planche 48
«Déménagement Petit Terme»

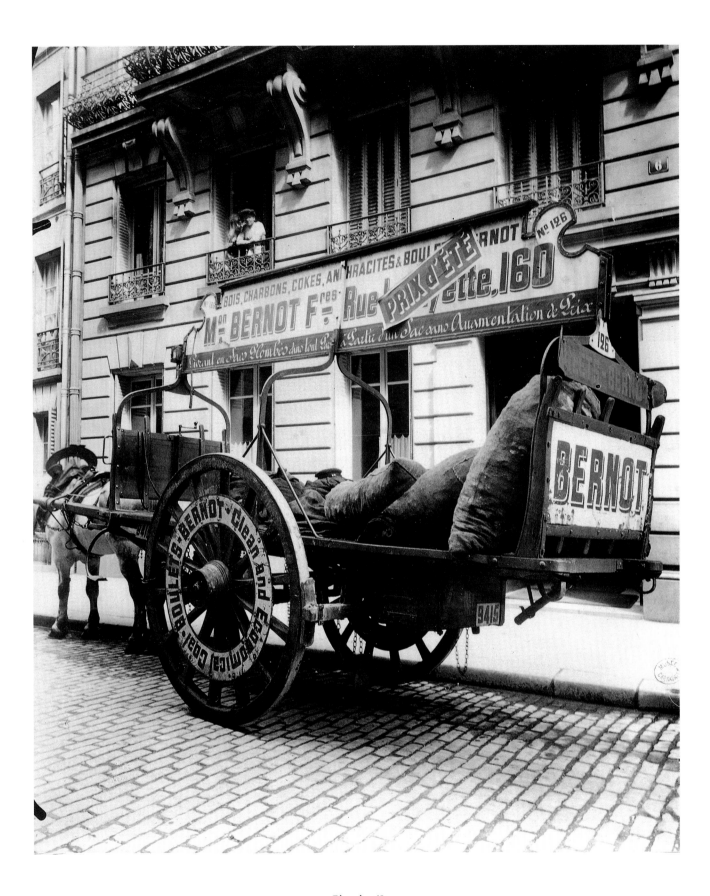

93

Planche 49

«Voiture Bernot»

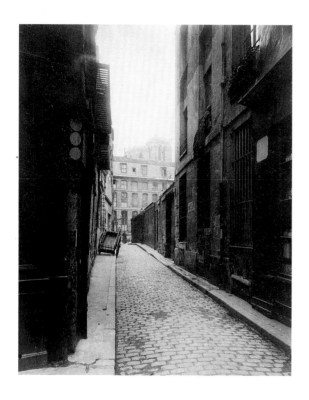

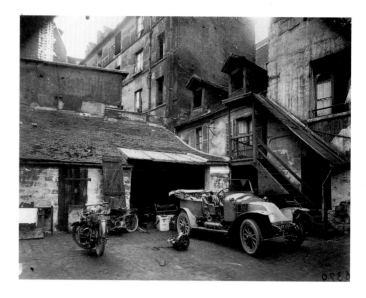

94

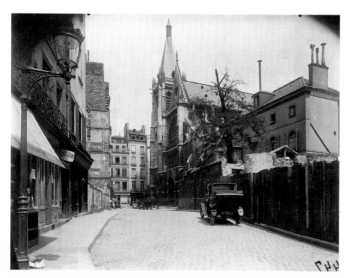

103. Rue Saint-Julien-le-Pauvre, Ve, 1902.

104. Rue des Prêtres-Saint-Séverin, Ve, 1923.

105. 7 rue de Valence, Ve, juin 1922.

106. 5 rue Séguier, VIe, 1911.

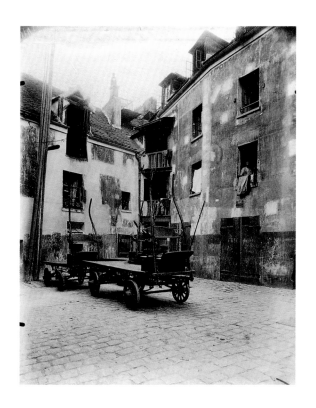

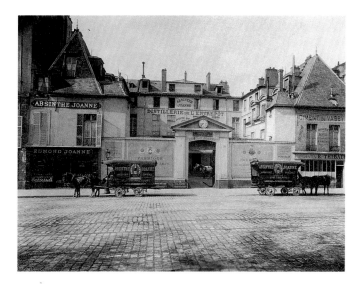

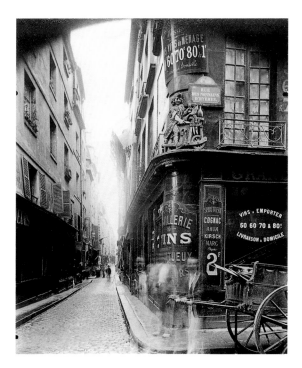

95

107. 29 rue Broca, V^e, 1912.

108. Ancien hôtel d'Aubert, 4 place Vendôme, I^{er}, 1909.

109. Hôtel de Nesmond, 55 quai de la Tournelle, V^e, 1902.

110. Rue des Nonnains-d'Hyères, IV^e, 1899.

96

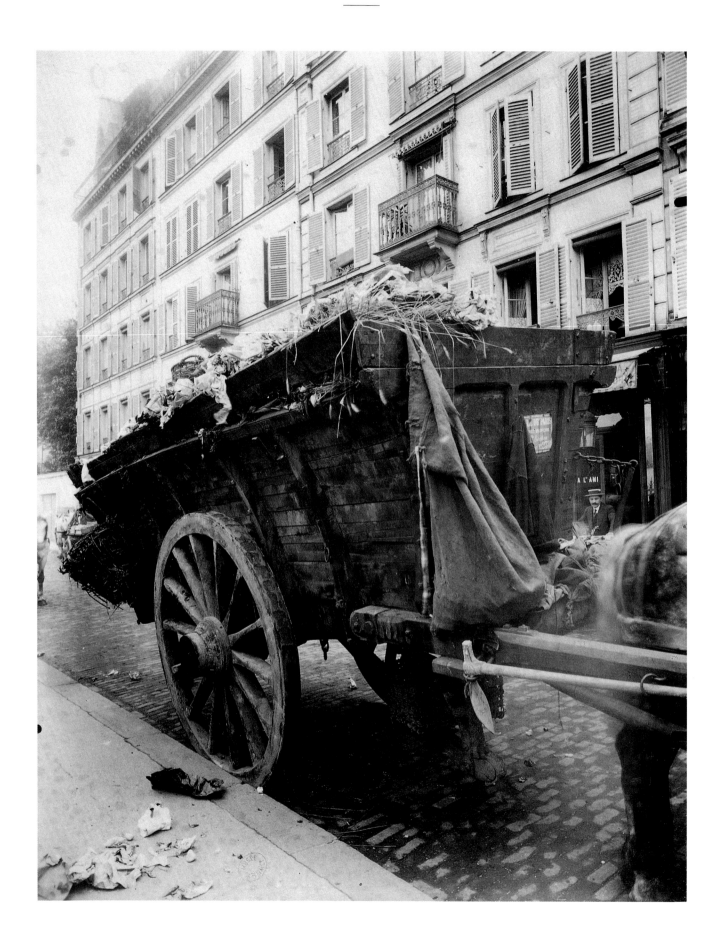

Planche 50

«Voiture pour Transport des ordures»

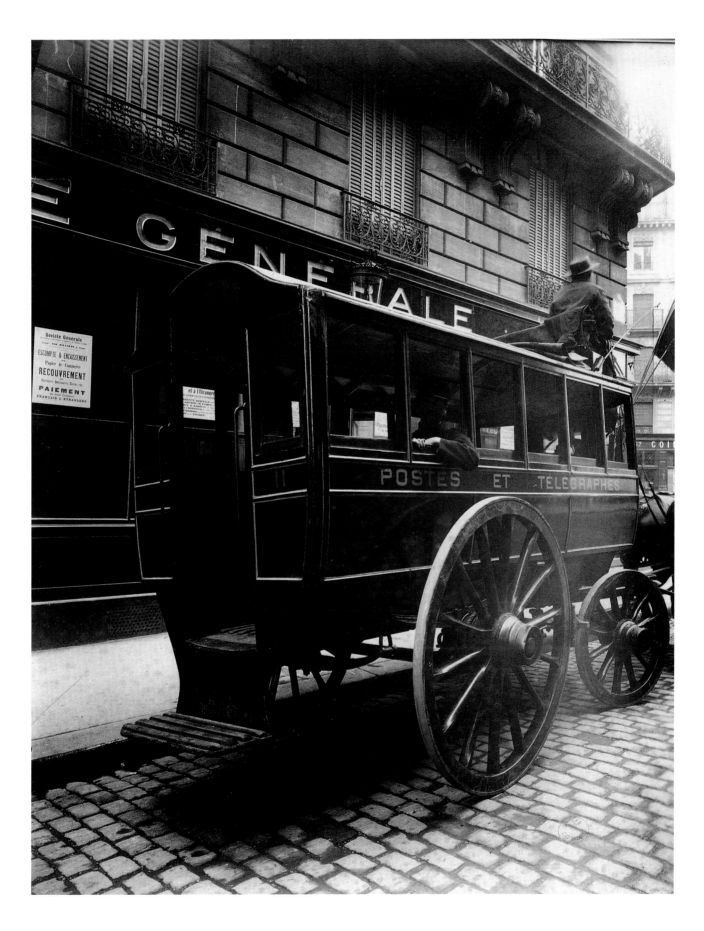

Planche 51

«Voiture pour Transport des Facteurs»

98

Planche 52

«Voiturette Bois de Boulogne»

Planche 53

«Voiture Bois de Boulogne»

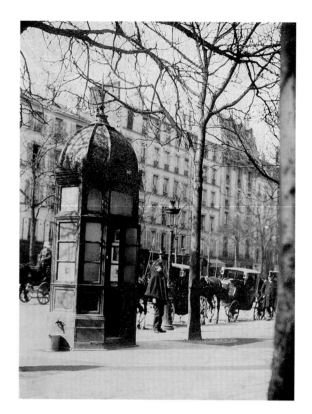

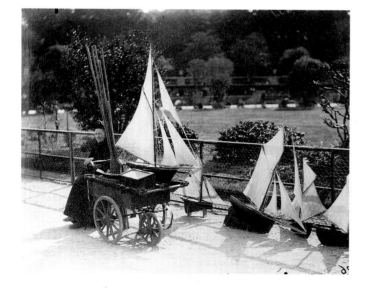

100

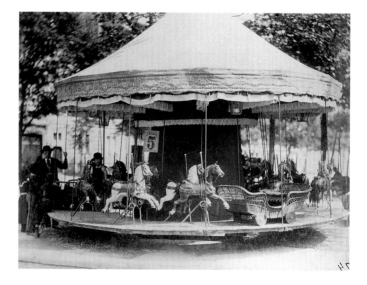

112. Cochers avec fiacres, vers 1900.

111. Marchande de bateaux, jardin du Luxembourg, VIᵉ, 1899.

113. Foire des Invalides, VIIᵉ, juin 1899.

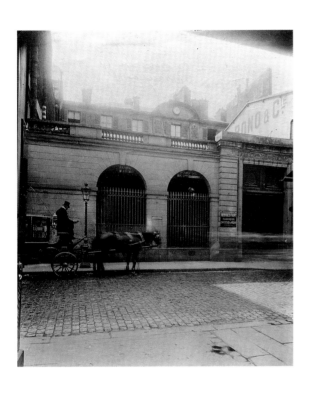

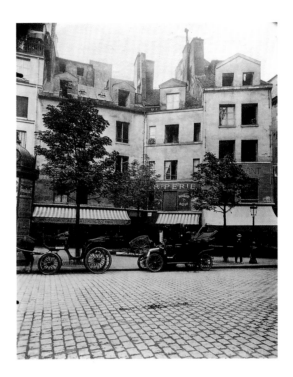

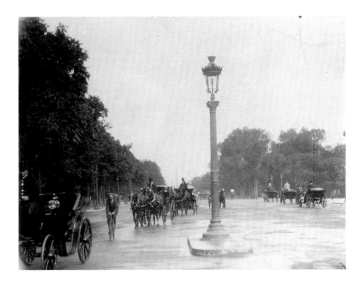

114. Hôtel Bertier de Sauvigny, 11 rue Béranger, IIIe, 1909.

116. 27 et 29 rue Beaubourg, IIIe, 1908.

115. Boulevards Kellerman et Jourdan,
porte de Gentilly, XIIIe et XIVe, 1909.

117. Champs-Elysées, VIIIe, 1898.

102

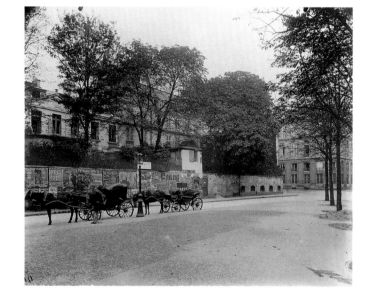

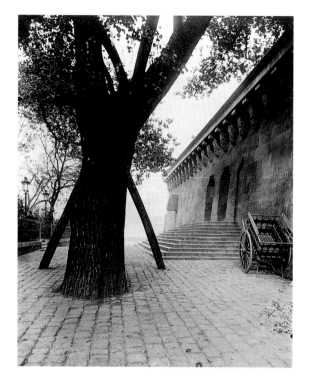

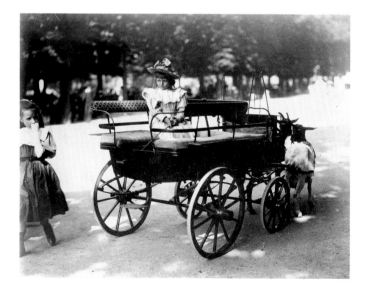

119. Pont-Neuf, entrée du Vert-Galant, Iᵉʳ, vers 1899-1900.

120. Voiture attelée à deux chèvres,
jardin du Luxembourg, VIᵉ, vers 1898-1900.

118. 110 rue de l'Université, VIIᵉ, 1900.

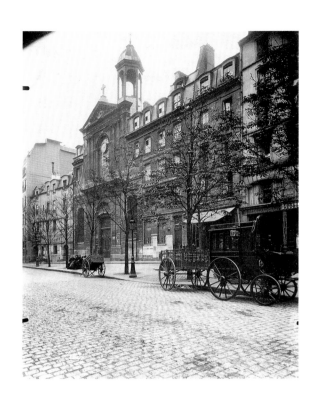

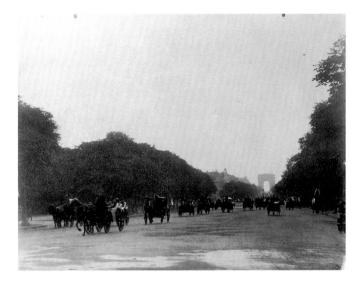

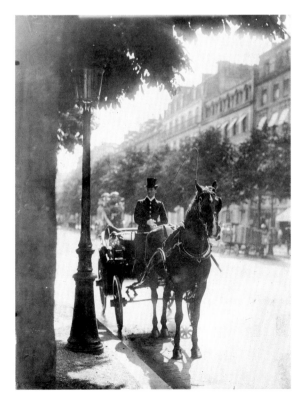

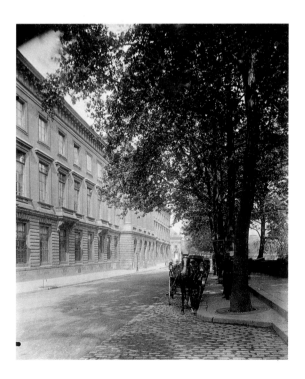

121. Cloître des Billettes,
22 rue des Archives, IVᵉ, 1901-1902.

123. Champs-Elysées, VIIIᵉ, 1898.

122. Calèche, Champs-Elysées, VIIIᵉ, 1898.

124. Hôtel de la Monnaie, quai de Conti, VIᵉ, 1899.

104

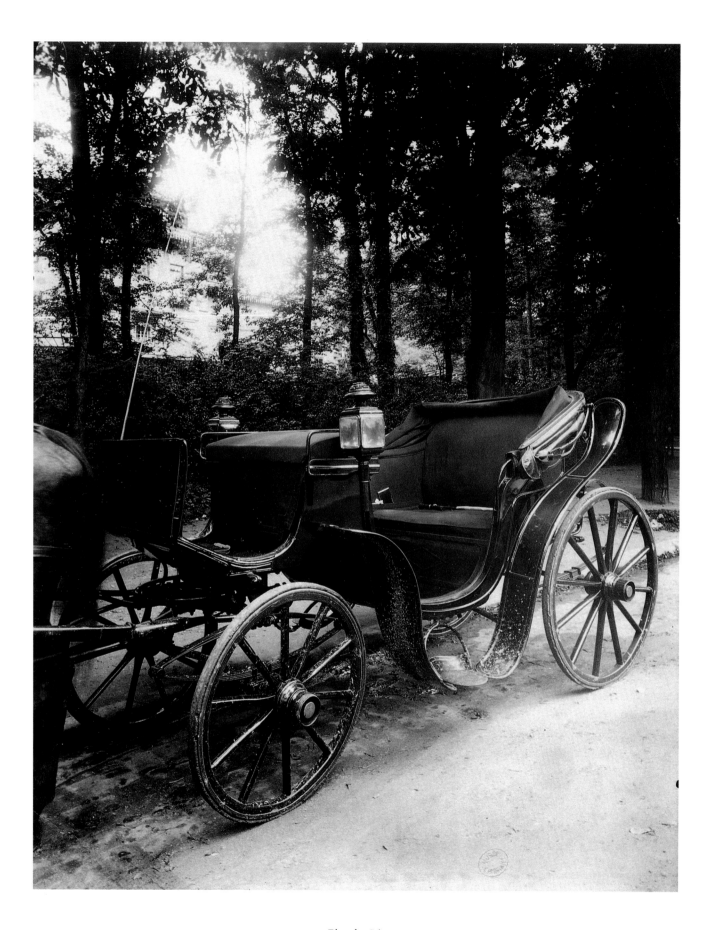

Planche 54

«Victoria Bois de Boulogne»

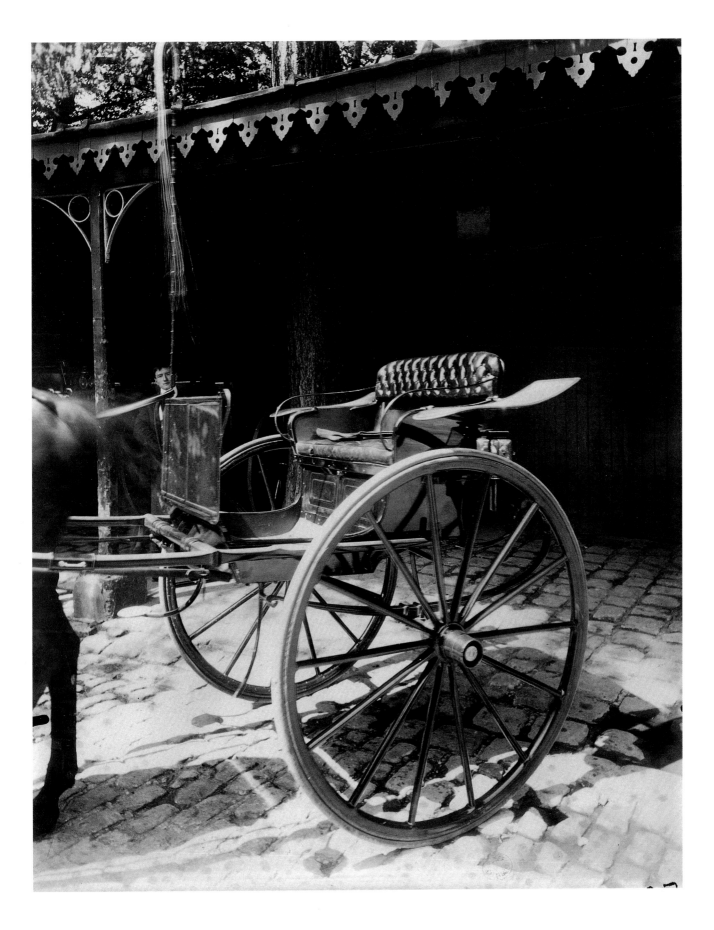

Planche 55

«Voiture Bois de Boulogne»

106

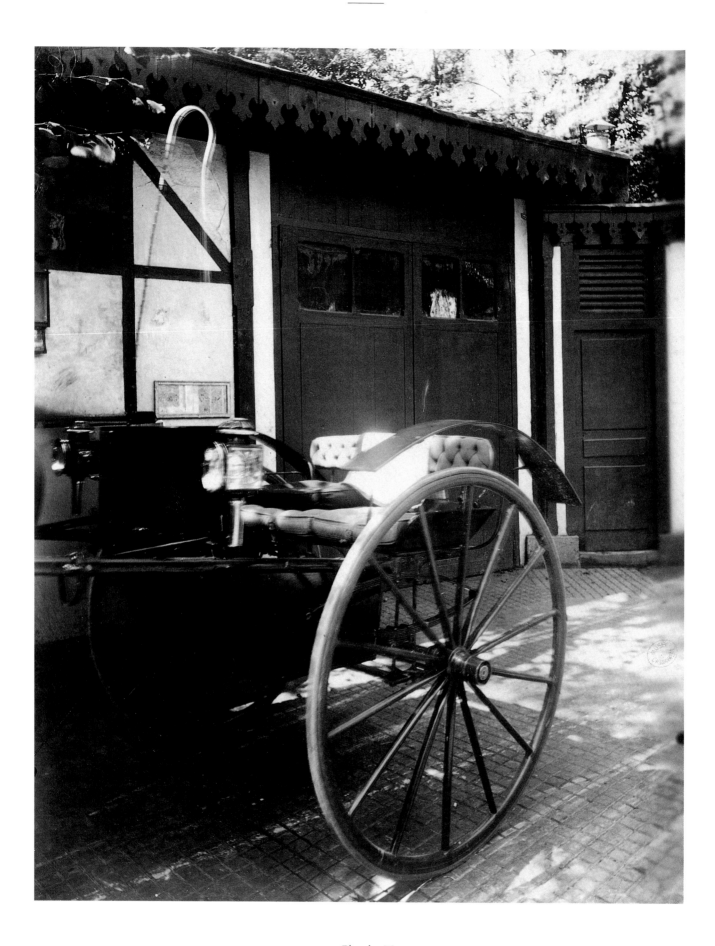

Planche 56

«Voiture Bois de Boulogne»

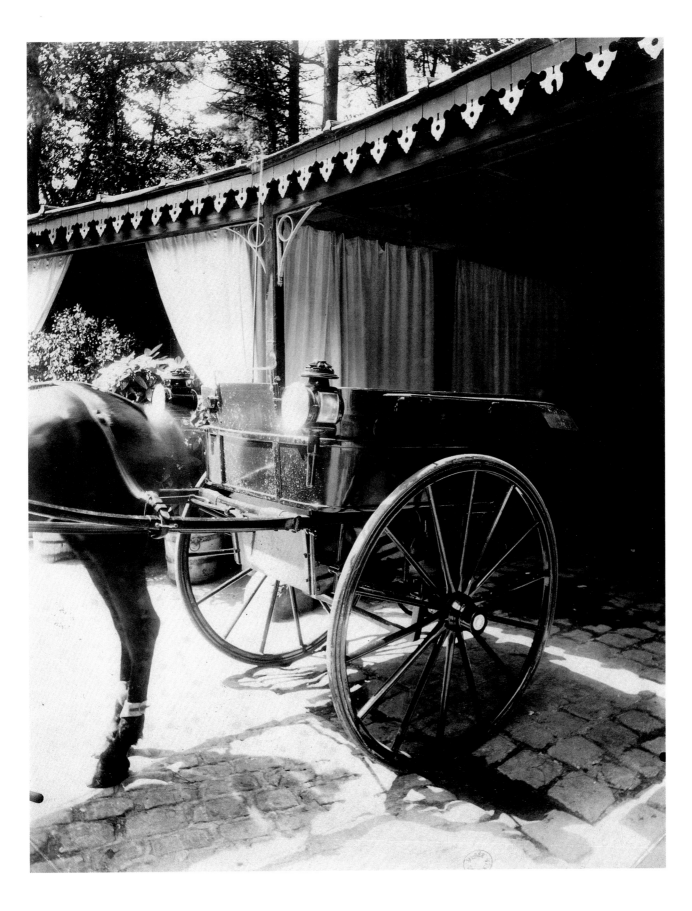

Planche 57

«Voiture Bois de Boulogne»

108

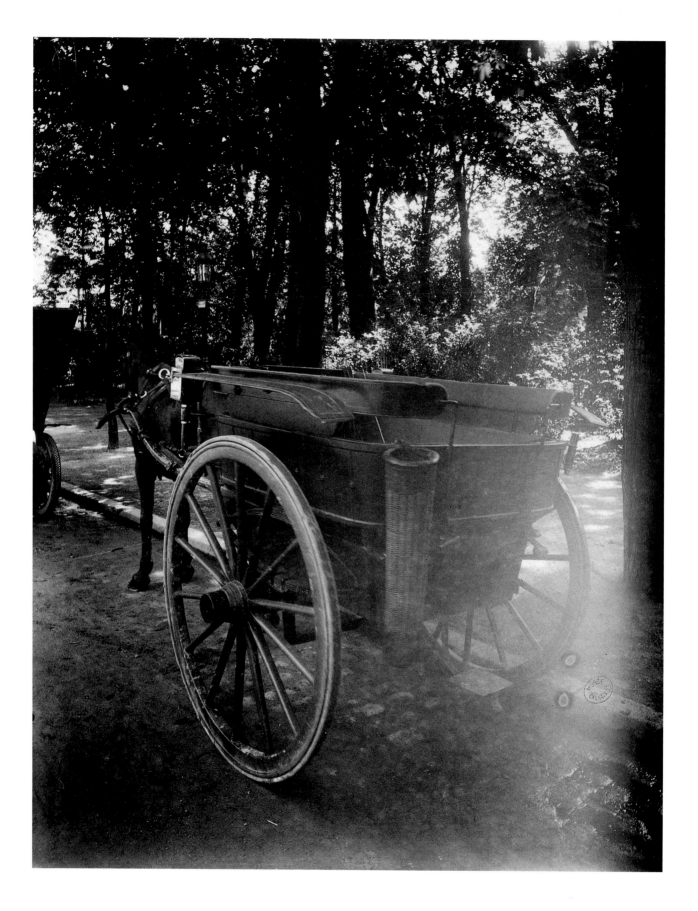

Planche 58

«Voiture Bois de Boulogne»

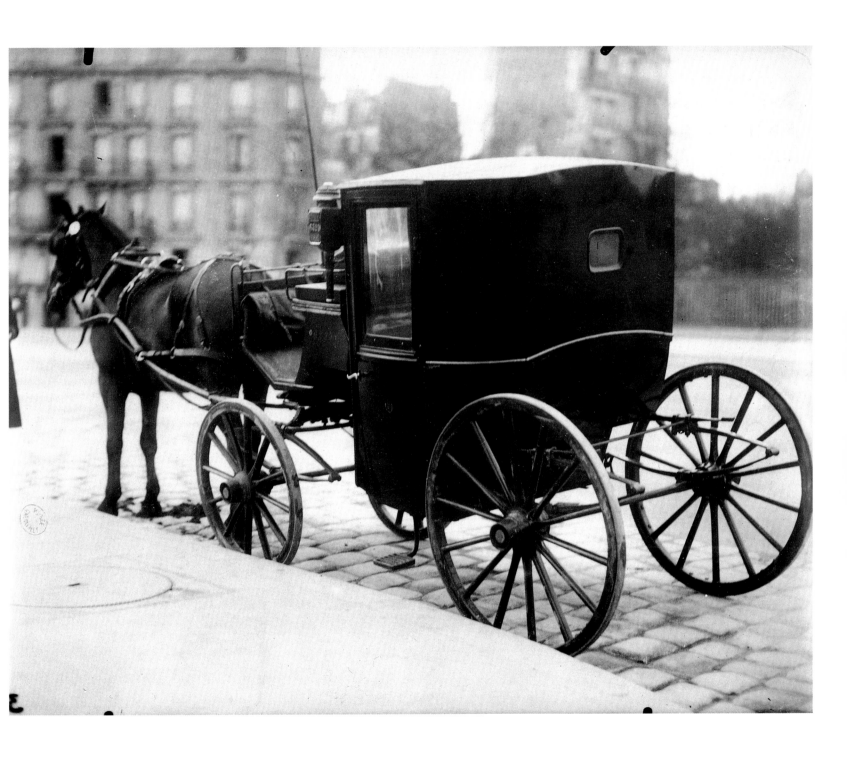

Planche 59

«Le Fiacre avant les Pneus»

«La Voiture de Poste en 1905. Disparue»

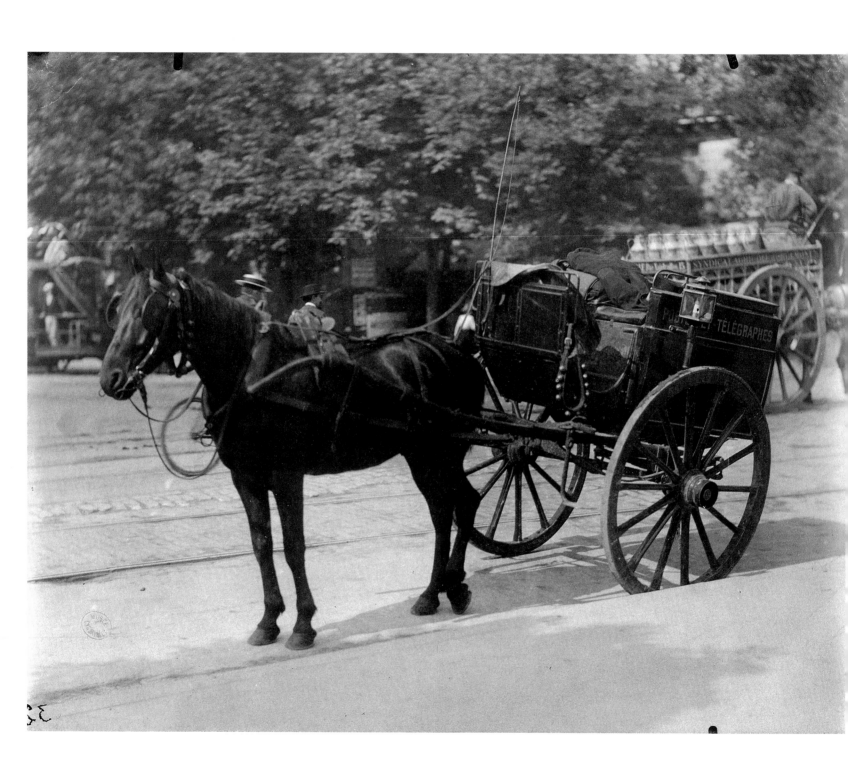

Planche 60

«La Voiture de Poste en 1905. Disparue»

Annexes

QUELQUES DATES, QUELQUES CHIFFRES

En 1891, Paris compte 78 851 chevaux.
En 1901, Paris compte 2 714 000 habitants
En 1911, Paris compte 2 888 000 habitants

En 1910, un habitant sur 16 possède une bicyclette.
En 1910, il y a dans les rues de Paris :
20 000 voitures à bras
9 000 voitures des quatre saisons
3 229 tramways dont 108 hippomobiles
3 069 voitures de grande remise
130 voitures de première classe dont 50 hippomobiles
13 308 voitures de seconde classe dont 7 426 hippomobiles.

Sur plus de 900 millions de voyageurs transportés en 1910, on compte :
289,5 millions par omnibus et autobus
293,2 millions par tramway
156,7 millions par chemin de fer
13,2 millions par bateau
251,7 millions par métro.

Les fiacres
1898 : premier fiacre à traction électrique par accumulateurs
1903 : premiers fiacres automobiles à essence
1904 : premiers compteurs horokilométriques permettant de fixer le tarif des courses de manière plus exacte
1908 : 14 000 fiacres et taxis
1913 : 4 302 fiacres hippomobiles
1914 : 7 972 taxis automobiles
1919 : moins de 500 fiacres hippomobiles.

Les omnibus
1855 : concession des transports publics en voitures à cheval à la Compagnie générale des omnibus, la CGO
1889 : 1800 omnibus, 12 200 chevaux
1905 : premier autobus à essence (Bourse-Cours-la-Reine)
1910 : 618 omnibus à chevaux, 149 autobus
1913 : dernier omnibus à chevaux (Villette-Saint-Sulpice)

Les tramways
1800 : invention du système de transport sur rail par l'ingénieur anglais Benjamin Outram (« Outramway » qui devint en français « tramway »)
1855 : concession des transports en tramways à la Compagnie générale des omnibus

1881 : utilisation de tramways électriques de la Concorde au Palais de l'Industrie, durée de trajet 2 minutes, à 15 km/h

1900 : 16 572 chevaux utilisés pour la traction des tramways hippomobiles

1910 : 10 171 chevaux utilisés pour la traction des tramways hippomobiles

1911 : 5 416 chevaux utilisés pour la traction des tramways hippomobiles

1912 : 628 chevaux utilisés pour la traction des tramways hippomobiles

1913 : 60 chevaux utilisés pour la traction des tramways hippomobiles

1931-1937 : remplacement progressif des tramways par des autobus

Le métro

1894 : annonce de sa construction sous le nom de « tubulaire »

1898 : date officiellement prévue pour l'ouverture de la première ligne

1900 : inauguration de la première ligne Maillot-Vincennes (10 kilomètres)

1903 : fin de la construction de la ligne Dauphine-Nation

1905 : les lignes construites totalisent 32 kilomètres

1909 : fin de la construction de la ligne Nation-Italie

1910 : fin de la construction de la ligne Orléans-Clignancourt

1910 : ouverture de la station Montparnasse

1911 : fin de la construction de la ligne Gambetta-Champerret

1915 : les 11 lignes construites totalisent 92 kilomètres

La circulation

1900 : 2 000 automobiles à Paris

1900 : 10 juillet, ordonnance règlementant la circulation

1909 : 10 février, nouvelle ordonnance

1909 : convention internationale de circulation automobile, signée par plusieurs pays européens

1910 : 28 juillet, ordonnance du préfet de police pour la réglementation de la circulation
–interdiction aux voitures de stationner à la même hauteur de chaque côté du trottoir dans les rues ayant moins de neuf mètres de large ; interdiction de stationner aux angles des rues
– règlementation de la maraude (trafic à vide à la recherche de clients) des fiacres et des taxis, et de la circulation des voitures de livraison à certaines heures ainsi que de l'allure des chevaux et des automobiles

1912 : réorganisation de la circulation par le préfet Lépine

1913 : création de l'Inspection générale de la circulation et des transports dont les sections traitent des différents types de transport.

1914 : 25 000 automobiles à Paris

Les déménagements

Jusqu'en 1948 : 15 janvier, 15 avril, 15 juillet et 15 octobre, dates règlementaires de la fin des baux de location des logements, les termes. C'est à ces dates qu'ont lieu les déménagements.

Les photographies d'Atget dans ce livre sont des tirages par contact sur papier albuminé viré à l'or (sauf mention contraire) réalisés par le photographe à partir de ses négatifs sur plaque de verre au gélatino-bromure d'argent.

La grande disparité de la qualité des photographies provient de deux facteurs importants : la manière dont Atget exécutait les tirages et les conditions de conservation des œuvres.
Atget sensibilisait lui-même les papiers, qu'il achetait déjà préparés à l'albumine, mais sa méthode de lavage et de fixage des épreuves n'était pas parfaite comme en témoignent les défauts que l'on constate sur certaines photographies.
De plus, il les collait souvent sur des cartons gris-bleu, qui ont mal vieilli, et rajoutait un vernis qui s'est craquelé avec le temps.
Intégrées dans le fonds topographique du musée Carnavalet, les images ont été consultées et manipulées régulièrement. Beaucoup ont jauni et pâli, perdant leur teinte rosée et leurs contrastes d'origine. Les épreuves provenant des albums confectionnés par Atget, mieux tirées en général et non contre-collées sur carton, se sont relativement bien conservées, ainsi que celles d'un fonds de plusieurs milliers d'images que le musée Carnavalet a acquis en 1952.

Au dos du tirage, on trouve en général les inscriptions manuscrites au crayon de papier qui se décomposent de la façon suivante :
- Un numéro de négatif toujours indiqué par l'auteur en haut à droite,
- Une légende (indiquée dans les notices suivantes entre guillemets) inscrite soit par Atget, dont l'écriture très ronde est aisément reconnaissable, soit par sa compagne Valentine Compagnon, ou bien encore par une autre personne n'indiquant bien souvent que le lieu ou la prise de vue et l'arrondissement (écriture postérieure ?).
L'absence totale de titre est rare car même lorsque l'épreuve est contre-collée sur carton, Atget prend soin couramment d'indiquer le lieu, la date de prise de vue et son nom, à l'encre au bas du montage.
L'intitulé ainsi que la disposition des légendes ont été scrupuleusement respectés et les incorrections conservées.

Les dimensions indiquées en centimètres dans les notices varient peu (hauteur x largeur) et ne concernent que l'image, sans tenir compte des marges noires qui la bordent parfois.
Sur les cartons gris-bleu, Atget a toujours correctement recoupé ses épreuves à angles droits. Pour les épreuves non collées, il n'a sans doute pas jugé utile de le faire, laissant des bords irréguliers (supprimés dans les reproductions de ce livre).

Le numéro de négatif est parfois visible, inversé, en haut ou en bas du tirage. L'auteur grattait directement ses plaques de verre en bas à droite ou à gauche. Il indiquait aussi en haut le numéro à l'aide d'un crayon, qui quelquefois apparaît sur le cliché en lettres très fines.

La date de la prise de vue est pour l'album, sauf mention contraire, l'année 1910. Pour les autres images, elle a été indiquée ici dans la légende portée sous la reproduction. Ces dates sont, soit données par Atget lui-même, soit déduites du numéro de négatif selon la charte éditée dans le volume III de *The Work of Atget* (publié par le Museum of Modern Art de New York).

Le numéro précédé de « Ph » est le numéro d'inventaire de l'œuvre dans la collection de photographies du musée Carnavalet.

Pages intérieures de l'album d'Atget.

ALBUM: 1910. LA VOITURE À PARIS

Le registre d'entrée des œuvres du musée Carnavalet indique que l'album a été acheté 100 francs à son auteur le 21 mars 1911 sous le titre *1910. La Voiture à Paris*. Les soixante images de l'album ont alors toutes reçu le tampon à l'encre du musée, visible sur les reproductions.
Confectionné par Atget, cet album broché est constitué de pages qui sont le résultat du pliage en quatre de grandes feuilles de papier. Les photographies étaient maintenues par leurs quatre coins glissés dans des fentes taillées en biais. En haut de chaque page, Atget a reporté en diagonale la légende de la photographie, et dans l'angle inférieur droit, le numéro du négatif. Conservées telles quelles dans la série « Mœurs », les photographies ont été remontées individuellement depuis 1985 en raison de la fragilité de l'album, et rassemblées dans deux boîtes d'archives selon les exigences récentes de conservation.

Planche 1.
17,6 x 21,7 cm. Négatif n°1. Ph. 1829.
Voiture de maraîcher.
Cette image a été publiée dès 1930 dans l'ouvrage *Atget, photographe de Paris*, préfacé par Pierre Mac Orlan (page 23).

Planche 2.
17,7 x 21,2 cm. Négatif n°2 (négatif appartenant au Museum of Modern Art de New York, MoMA). Ph. 1830.
Voiture de transport de glace.
Sous le fauteuil du conducteur, l'inscription « Eau de source de la ville ». Voiture appartenant à des compagnies privées qui desservaient les cafés, les boucheries... et les particuliers. Les pains de glace de 25 kilos étaient découpés sur la plate-forme arrière à l'aide d'un pic à glace. Le stationnement prolongé de ces véhicules dans les rues était interdit en raison de l'eau qui s'en écoulait.

Planche 3.
17,7 x 21,9 cm. Négatif n°3 (MoMA). Ph. 1831.
Fiacre, place Saint-Sulpice.
Cette image a été publiée en 1930 dans *Atget, photographe de Paris*, préfacé par Pierre Mac Orlan (page 30).
Fiacre de type landaunet de la Compagnie générale des voitures à Paris. Construction 1890-1900. Ce fiacre, avec des roues à pneus gonflables, est apparu à Paris en 1880 pour éviter la nuisance due au bruit. A la droite du siège du cocher, on peut voir la forme ronde d'un compteur. Le compteur horokilométrique entre en fonction en 1905. Un an plus tard, bien qu'il ne soit pas rendu obligatoire, 9290 taxis sur 10 036 en sont équipés. Il permet au chauffeur de justifier, auprès des loueurs de voitures, du temps de travail et facilite les rapports avec les usagers, moins à même de contester le prix des courses. En 1901, on compte 939 loueurs de voitures-fiacres. En 1906, il n'en reste plus que 745.

Planche 4.
17,7 x 22,2 cm. Négatif n°4 (MoMA). Ph. 1832.
Voiture de blanchisserie.

Planche 5.
Au verso : « Roulotte d'un Ft de / Paniers / Porte d'Ivry ».
17,7 x 21,7 cm. Négatif n°5. Ph. 1833.
Atget a réalisé une série importante de photographies sur
la Zone vers 1909-1913. Sur ces terrains non construits, à
la périphérie de la ville, vivait pauvrement dans des
roulottes une population qui travaillait au recyclage des
matières (chiffonniers, romanichels...).

Planche 6.
17,6 x 22 cm. Négatif n°6 (MoMA). Ph. 1834.
Petite voiture, calèche. Place Saint-Sulpice. Fiacre de
type Milord de la Compagnie des petites voitures à
Paris. Construction 1890-1900. Voiture entièrement
décapotable, très basse, donc facile d'accès. Roues
caoutchoutées.
La caisse était peinte en vert foncé et les roues en rouge.
En 1909, une réglementation intervient sur les tarifs des
taxis. L'article prévoit qu'un drapeau de couleur spéciale
peut être attribué au loueur faisant marcher plusieurs
voitures au même tarif. Le bleu indique un tarif de 25
centimes le kilomètre intra-muros, le rouge 33 centimes et
le blanc un tarif supérieur. Les transports en dehors de
l'enceinte ou de nuit étaient soumis à une tarification
spéciale.

Planche 7.
17,7 x 21,8 cm. Négatif n°7 (MoMA). Ph. 1835.
Cabriolet ou Stanhope.
Cette image a été publiée en 1930 dans *Atget, photographe
de Paris*, préfacé par Pierre Mac Orlan (page 47).
Voiture privée, avec capote mobile en cuir. Voiture
souvent utilisée par les représentants de commerce. Une
réglementation obligeait les conducteurs à posséder une
lanterne visible à l'arrière pour circuler la nuit.

Planche 8.
17,7 x 21,8 cm. Négatif n°8 (MoMA). Ph. 1836.
Voiture de vidange.

Planche 9.
Au verso : « Omnibus ».
22 x 17,5 cm. Négatif n°9 (MoMA) ; au recto en bas à
droite (inscrit dans la gélatine du négatif), un autre
numéro de négatif barré, n°3063. Ph. 1837.
Omnibus modèle « 40 places », à trois chevaux en
random, de la Compagnie générale des omnibus, ligne L,
« La Villette-Saint Sulpice », la dernière exploitée dans
Paris par l'omnibus hippomobile jusqu'au 11 janvier
1913. Atget a réalisé cette prise de vue, place Saint-
Sulpice, en 1898.

Planche 10.
21,4 x 17,6 cm. Négatif n°10. Ph. 1838.
Omnibus modèle « 40 places », du type « Madeleine-
Bastille », nom de la première ligne exploitée par
l'omnibus à Paris.

Planche 11.
Au verso : « Tombereau ».
17,6 x 22 cm. Négatif n°11 (MoMA). Ph. 1839.
Voiture de carrier. Ce type de voiture pouvait basculer
complètement en arrière grâce à un levier visible ici sur le
devant. Les roues très larges permettaient de transporter
de 3 à 4 tonnes de pierres. Sur l'avant, un coffre pour le
transport des outils.

Planche 12.
17,7 x 21 cm. Négatif n°12. Ph. 1840.
Voiture de transport de grosses pierres ou fardier. Quai

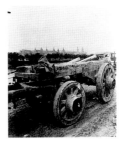

« Voiture pour le transport des grosses pierres », planche 13
de l'album *la Voiture* de la Bibliothèque nationale.

de Grenelle. Attelage de quatre chevaux en flèche
harnachés, avec des chaînes, pour supporter des
chargements de 7 à 8 tonnes.

Planche 13.
Au verso : « Voiture de Transport des Pierres ».
22 x 18 cm. Négatif n°62 ; au recto en bas à droite (inscrit
dans la gélatine du négatif), un autre numéro de négatif,
n°3186. Ph. 1841.
Fardier. Les véhicules dits de « poids lourd »
occasionnaient des trépidations compromettant la solidité
de certains immeubles et troublant la tranquillité des
gens. Pour y remédier, la loi du 1er août 1913 obligea les
constructeurs à entourer les roues de ces véhicules de
larges bandes de caoutchouc.
L'album conservé à la Bibliothèque nationale (Ld 26,
acquisition 7642) ne possède pas cette image mais une
autre du même genre de véhicule (voir ci-dessus), prise
d'un autre point de vue et dont le numéro de négatif est le
n° 13. L'image de l'album au musée Carnavalet date
probablement de 1899.

Planche 14.
18 x 22 cm. Négatif n°14 ; au recto en bas à droite (inscrit
dans la gélatine du négatif), le numéro de négatif
partiellement visible. Ph. 1842.
Voiture balayeuse. Près de Notre-Dame. Voiture rejetant
les déchets de la voirie dans les caniveaux.

Planche 15.
17,6 x 22 cm. Négatif n°15. Ph. 1843.
Voiture balayeuse. Près de Notre-Dame. La petite roue à
l'arrière permet de monter ou de descendre le balai.

Planche 16.
17,7 x 22,4 cm. Négatif n°16 (MoMA). Ph. 1844.
Voiture d'arrosage. Près de Notre-Dame. A l'arrière de la
voiture, un dispositif en arc de cercle était alimenté par la
citerne.

Planche 17.
17,6 x 22,3 cm. Négatif n°17 ; au recto en bas à droite
(inscrit dans la gélatine du négatif), le numéro de négatif
partiellement visible. Ph. 1845.
Voiture à charbon. Quai de la Tournelle. Voiture de
livraison. L'inscription des voitures était obligatoire
depuis 1798. Les numéros d'identification devaient être
reportés sur des plaques fixées sur les flancs des voitures.

Planche 18.
Au verso : « Char (1ère classe) ».
17,7 x 21,6 cm. Négatif n°18. Ph. 1846.
Ancienne berline ou ancien landau utilisé comme
corbillard. Devant l'église Saint-Sulpice. Voiture de
grand gala suspendue par quatre courroies de cuir et
quatre ressorts en C. Au sommet, quatre plumets en
plume d'autruche surmontent le véhicule noir et argent.
Au fond, sans doute la silhouette du cocher en bicorne.
Construction 1870. Il existait environ sept à huit classes

d'enterrement différentes, dont un service hors classe. Il s'agit ici, comme la légende d'Atget l'indique, d'une voiture de première classe. Les corbillards appartenaient à la Ville de Paris qui avait un monopole pour tous les enterrements dans la ville.

Planche 19.
Au verso : « Pompe funèbre (1ère classe) ».
17,6 x 21,5 cm. Négatif n°19. Ph. 1847.
Voir notice précédente.

Planche 20.
Au verso : « Voiture – Pompe funèbre / 1ère classe ».
17,6 x 21,9 cm. Négatif n°20. Ph. 1848.
Ancienne berline utilisée pour le cortège. Devant l'église Saint-Sulpice. Voiture de semi-gala suspendue par quatre ressorts en C.
Voir notice de la planche 18.

Planche 21.
Au verso : « Voiture enterrement / 1ère classe ».
17,6 x 21,9 cm. Négatif n°21 (MoMA). Ph. 1849.
Voir notice de la planche 18.

Planche 22.
21,7 x 17,6 cm. Négatif n°22. Ph. 1850.
Voiture de laitier. Voiture très lourde à deux étages attelée à deux chevaux en tandem. Manette à frein visible à droite du siège du conducteur.

Planche 23.
17,6 x 21,7 cm. Négatif n°23 (MoMA). Ph. 1851.
Voir notice précédente.

Planche 24.
Au verso : « Voiture Maraîcher ».
17,6 x 22 cm. Négatif n°24 (MoMA). Ph. 1852.
Une béquille importante (obligatoire) permet de poser la voiture à l'arrêt en l'absence du cheval.

Planche 25.
21,8 x 17,8 cm. Au recto en bas à gauche (inscrit dans la gélatine du négatif), le numéro de négatif partiellement visible. Ph. 1853.
Voitures de touristes. Grand char à bancs ou tapissière, dit parfois aussi « Pauline », attelé à deux chevaux en tandem, utilisé pour les services touristiques ou les services des courses à Auteuil ou à Longchamp, éventuellement pour les mariages. Capacité : environ 25 places. Construction vers 1900.
Atget a déjà réalisé une photographie de ce type de véhicule en 1899. Celle-ci est conservée à la Bibliothèque historique de la Ville de Paris et porte le numéro de négatif 3260.

Planche 26.
21,8 x 17,7 cm. Négatif n°26 (MoMA). Ph. 1854.
Tramway à chevaux, premier de la Compagnie générale des omnibus (1874), ligne TAH, « Gare du Nord-Boulevard de Vaugirard ». Capacité 51 places. Vu au terminus à Vaugirard, sur la plaque tournante permettant son retournement. En 1910, on comptait 108 tramways et 618 omnibus à traction animale. Malgré la lenteur des tramways hippomobiles, ceux-ci avaient l'avantage sur les tramways automobiles d'être moins dangereux. Un rapport indique qu'en 1908, il y eut 374 accidents avec les premiers et 3798 avec les seconds.

Planche 27.
21,8 x 17,6 cm. Négatif n°27 ; au recto en bas à gauche (inscrit dans la gélatine du négatif), le numéro de négatif partiellement visible. Ph. 1855.
Tramway à chevaux, premier modèle de la Compagnie générale des omnibus (1874), ligne TAH. Vu au terminus

à Vaugirard, sur la voie de départ. La disparition des tramways intervient dans Paris en 1937. Plus de 600 kilomètres de rails sont mis hors service – un cas unique en Europe.

Planche 28.
17,6 x 22 cm. Négatif n°28 (MoMA) ; au recto en bas à droite (inscrit dans la gélatine du négatif), le numéro de négatif partiellement visible. Ph. 1856.
Camion. Voiture suspendue de type plateau appartenant à une entreprise de camionnage.

Planche 29.
17,7 x 22 cm. Négatif n°29. Ph. 1857.
Voiture de transport de type fourgon. Près de l'échelle suspendue, on peut voir une chaîne d'arrêt fixée sur la voiture – système assez répandu pour bloquer la roue de la voiture.

Planche 30.
Au verso : « Voiture-eaux Gazeuses ».
17,6 x 21, 7 cm. Négatif n°30. Ph. 1858.
Voiture de livraison à deux étages.

Planche 31.
Au verso : « Voiture Transport du / charbon ».
21,7 x 17,6 cm. Négatif n°31 ; au recto en bas à droite (inscrit dans la gélatine du négatif), le numéro de négatif partiellement visible. Ph. 1859.
Voiture de marchand de combustible de type plateau à deux roues. Attelage en flèche possible. Sur la ridelle à claire-voie à l'arrière, l'inscription : « Prix d'été ». Les cales sont fixées sur la barre de freinage. Les véhicules comme celui-ci devaient se conformer à une législation concernant le poids ou le volume maximum à transporter.

Planche 32.
Au verso : « Voiture à plâtre ».
21,6 x 17,7 cm. Négatif n°32 (MoMA) ; Ph. 1860.
Voiture de type plateau. Les tombereaux, fardiers et autres voitures servant au transport de lourdes charges devaient être munis d'une jambe de force destinée à éviter les accidents dus aux chutes de chevaux. Elle était mobile mais devait être fixée avant la mise en circulation des voitures.

Planche 33.
Au verso : « Voiture des Marchés de quartier ».
17,5 x 21,8 cm. Négatif n°33 (MoMA) ; au recto en bas à droite (inscrit dans la gélatine du négatif), le numéro de négatif partiellement visible, et en haut à gauche entièrement visible. Ph. 1861.
Voiture de marché pouvant être fermée jusqu'à l'arrière, avec des rideaux.

Planche 34.
Au verso : « Voiture de Forain ».
17,6 x 21,5 cm. Négatif n° 34 (MoMA). Ph. 1862.
Roulotte à quatre roues appelée verdine. Caisse faite avec des lattes en bois comme du parquet. Servait d'habitation, pas de moyen de transport.
Cette image est floue comme le sont les autres tirages connus, conservés à la Bibliothèque nationale et à la Bibliothèque historique de la Ville de Paris.

Planche 35.
21,9 x 17,6 cm. Négatif n° 35 (MoMA) ; au recto en bas à gauche (inscrit dans la gélatine du négatif), le numéro de négatif partiellement visible. Ph. 1863.
Voiture de marché. Le titre de cette photographie à la Bibliothèque nationale est le suivant : « Marché des Patriarches. Rue Mouffetard ».

Planche 36.
17,7 x 22 cm. Négatif n°36 (MoMA) ; au recto en haut à gauche, le numéro de négatif entièrement visible. Ph. 1864.
Voiture de livraison de bières et spiritueux.

Planche 37.
17,7 x 21,6 cm. Négatif n°37 (MoMA). Ph. 1865.
Voiture de distillateur. Voiture utilitaire fermée. Publicité pour Suze. La publicité sur les voitures était réglementée. Il fallait, depuis environ 1897, faire viser le texte et acquitter des droits.

Planche 38.
Au verso : « Voiture asphalte ».
17,6 x 21,6 cm. Négatif n°38. Ph. 1866.
Voiture-chaudière à deux roues servant aux entreprises des travaux publics. La partie supérieure permettait d'entreposer le matériel (seaux, etc).

Planche 39.
Au verso : « Voiture asphalte ».
17,7 x 21,5 cm. Négatif n° 39 (MoMA). Ph. 1867.
Voir notice précédente.

Planche 40.
Au verso : « Voiture à Pierre ».
17,6 x 21,7 cm. Négatif n°40. Ph. 1868.
Rouleau compresseur auto-moteur à vapeur pour le concassage des pierres sur la chaussée.

Planche 41.
Au verso : « Voiture à transporter / le vin ».
17,7 x 21,8 cm. Négatif n°41 (MoMA). Ph. 1869.
Haquet. Voiture constituée de deux poutres pour le transport de tonneaux à vin, bridés sur la voiture à l'aide d'un cabestan. Attelage en flèche. Cette voiture pouvait transporter jusqu'à 33 hectolitres. Une loi précise qu'à partir de 1903, les haquets étaient interdits dans Paris.

Planche 42.
Au verso : « Voiture pour le Transport / des prisonniers ».
17,7 x 21,6 cm. Négatif n°42 ; au recto en haut à gauche, le numéro de négatif partiellement visible. Ph. 1870.
Caisse analogue aux omnibus de la Compagnie générale des omnibus des années 1860, munis à l'origine d'une impériale à laquelle on accédait au moyen d'échelons placés sur la face arrière. Voiture transformée. Ces voitures sont utilisées jusqu'en 1920.
Atget a rajouté sur le montage de l'image conservée à la Bibliothèque historique de la Ville de Paris : « dit panier à salade ».

Planche 43.
Au verso : « Voiture pour le Transport / des prisonniers ».
17,6 x 21,7 cm. Négatif n°43. Ph. 1871.
Voir notice précédente.

Planche 44.
Au verso : « Omnibus pour Voyageurs / (gares) ».
17,6 x 22,2 cm. Négatif n°44. Ph. 1872.
Grand omnibus de gare, attelé à deux chevaux en tandem, assurant les correspondances entre les gares de Paris. Capacité : 16 places.

Planche 45.
Au verso : « Petit omnibus / pour Voyageurs (gare) ».
17,6 x 22,7 cm. Négatif n°45 ; au recto en haut à gauche, le numéro de négatif entièrement visible. Ph. 1873.
Petit omnibus de gare, assurant les correspondances entre les gares de Paris. Construction de la Compagnie générale des omnibus, suivant le modèle 1889, attelé à deux chevaux en tandem. Capacité : 6 places. Ces omnibus remplacent ce que l'on appelait les voitures de famille, chargées de faire la jonction entre les lieux d'habitations et les gares. Ces dernières faisant une concurrence illégale aux taxis. Elles furent remplacées par ces petits omnibus au trajet fixe.

Planche 46.
Au verso : « Déménagement Gd Terme ».
22,2 x 17,6 cm. Négatif n°46 ; au recto en bas à gauche (inscrit dans la gélatine du négatif), le numéro de négatif partiellement visible. Ph. 1874.
Grand fourgon tôlé sur les côtés. L'expression « grand terme » se réfère à la périodicité de renouvellement des baux de location d'appartement. Les « grands termes » avaient pour échéances le 15 janvier, 15 avril, 15 juillet et 15 octobre et ont été en vigueur jusqu'en 1948.

Planche 47.
Au verso : « Déménagement Terme / moyen ».
17,96 x 21,5 cm. Négatif n°47. Ph. 1875.
Fourgon bâché.

Planche 48.
Au verso : « Déménagement petit Terme ».
17,6 x 21,4 cm. Négatif n°48. Ph. 1876.
Charrette à bras avec suspensions.

Planche 49.
Au verso : « Voiture Bernot Charbons ».
21,1 x 17,6 cm. Négatif n°49. Ph. 1877.
Voiture à charbon de type plateau faisant office de voiture publicitaire.

Planche 50.
Au verso : « Voiture Boueux ».
17,6 x 22,1 cm. Négatif n°50. Ph. 1878.
Tombereau basculant..

Planche 51.
Au verso : « Voiture pour Transport de / Facteurs ».
17,6 x 22 cm. Négatif n°51 (MoMA) ; au recto en haut à gauche, le numéro de négatif entièrement visible.
Ph. 1879.
Voiture de type omnibus.

Planche 52.
Au verso : « Voiture Bois de Boulogne ».
17,6 x 21,4 cm. Négatif n°52 ; au recto en haut à gauche, le numéro de négatif entièrement visible. Ph. 1880.
Dog-cart à quatre roues. Voiture de chasse. Rare cliché (avec le suivant) où Atget a photographié le conducteur.

Planche 53.
Au verso : « Voiture Bois de Boulogne ».
17,6 x 21,7 cm. Négatif n°53 ; au recto en haut à gauche, le numéro de négatif partiellement visible. Ph. 1881.
Phaéton.

Planche 54.
Au verso : « Voiture Victoria (Bois de Boulogne) ».
17,4 x 22,3 cm. Négatif n°54 (MoMA) ; au recto en haut à gauche, le numéro de négatif entièrement visible.
Ph. 1882.
Voiture de type Victoria ou Milord. Particularité : garde-boues très larges et roues caoutchoutées.
En juillet 1910, un article précise que « Toute voiture qui circulera avec des roues pourvues de bandes caoutchoutées devra être munie d'un ou de plusieurs grelots ou clochettes suffisamment sonores pour prévenir le public de l'approche du véhicule ».

Planche 55.
Au verso : « Voiture Bois de Boulogne ».
17,6 x 22 cm. Négatif n°55, au recto en bas à droite (inscrit dans la gélatine du négatif), le numéro de négatif partiellement visible. Ph. 1883.

Tilbury. Voiture privée très légère, suspendue à des ressorts métalliques en C, et à roues caoutchoutées.

Planche 56.
Au verso : « Voiture Bois de Boulogne ».
17,6 x 22,5 cm. Négatif n°56 (MoMA) ; au recto en haut à gauche, le numéro de négatif entièrement visible.
Ph. 1884.
Pill-box. Voiture privée très légère et très confortable utilisée sur les chemins de campagne.
Le fouet était un instrument indispensable. Le préfet Lépine, en 1912, rappelle qu'il doit servir à indiquer tous les mouvements du véhicule lorsque le cocher décide de tourner ou de s'arrêter.

Planche 57.
Au verso : « Voiture Bois de Boulogne ».
17,4 x 22,2 cm. Négatif n°57 ; au recto en haut à gauche et en bas à droite (inscrit dans la gélatine du négatif), le numéro de négatif partiellement visible. Ph. 1885.
Voiture privée dite « tonneau », utilisée par les gouvernantes pour la promenade des enfants installés en toute sécurité dans la caisse très profonde.

Planche 58.
Au verso : « Voiture Bois de Boulogne ».
22 x 17,6 cm. Négatif n°58 (MoMA) ; au recto en haut à gauche, le numéro de négatif entièrement visible.
Ph. 1886.
Voiture privée dite « tonneau ». L'essieu coudé permet à la caisse de descendre très bas pour gagner de la profondeur.

Planche 59.
Au verso : « Le Fiacre avant les pneus ».
17,6 x 22 cm. Négatif n°59 (MoMA) ; au recto en bas à gauche (inscrit dans la gélatine du négatif), un autre numéro de négatif partiellement visible, n°3067.
Ph. 1887.
Coupé fermé d'hiver à roues ferrées, photographié par Atget en 1898. Ce type de fiacre mettait une heure pour faire le trajet Maillot-Vincennes alors que le métro ne mettait que trente-cinq minutes. Le fiacre automobile plus performant le remplaça très rapidement. Léon-Paul Fargue se souvenait en 1940 : « Quand le fiacre quittait le macadam pour le pavé, son bruit, triste et frais comme une marée haute, important comme un événement, croissait comme une grande nouvelle, emplissait la rue… » (« Résurrection 1900 », *L'Illustration*, 7 septembre 1940).
La Bibliothèque historique de la Ville de Paris conserve une photographie représentant l'avant de cette même voiture prise par Atget et datée de 1898, mais avec son conducteur.

Planche 60.
Au verso : « Voiture de Poste en 1905 / Disparue ».
21,9 x 17,6 cm. Négatif n°60 (MoMA) ; au recto en haut à gauche et en bas à gauche (inscrit dans la gélatine du négatif), un autre numéro de négatif partiellement visible, n°32 (?). Ph. 1888.

118

Les images suivantes proviennent de trois sources :
- Achats à Atget entre 1898 et 1910, épreuves contre-collées sur carton gris-bleu.
- Achats à Atget entre 1910 et 1927, épreuves provenant d'albums brochés dont le titre et la référence sont indiqués.
- Collection de plus de 3 600 épreuves, acquises en 1952.
La date des images est portée avec la légende sous chaque reproduction.

1.
« Vieille maison Rue Volta. 3. 3e arr. / Juin 1901 ».
21, 9 x 17,3 cm. Négatif n°4294 ; numéro de négatif visible partiellement en haut à gauche. Ph. 4562. Image contre-collée sur carton gris-bleu. Titre de l'auteur indiqué sur le montage au bas de l'image. Signature : Atget.

2.
« Rue des Ursins. Août 1900. 4e arron ». 22,5 x 17 cm.
Image contre-collée sur carton gris-bleu. Titre de l'auteur indiqué sur le montage au bas de l'image.
Signature : Atget. Ph. 4421.

3.
« St Séverin-Coin Rue St Jacques 7bre 1899 »,
16,9 x 21,8 cm. Image contre-collée sur carton gris-bleu.
Titre de l'auteur indiqué sur le montage au bas de l'image,
Signature : E. Atget. Ph. 4423.

4.
« Hotel des Abbés du Royaumont / 4 Rue du Jour / (1908) », écriture au dos différente de celle d'Atget.
22 x 17,6 cm. Négatif n°228. Ph. 3662.
Album E 8083 (A 1913), *Vieux Paris, coins pittoresques et disparus (1907, 1908, 1909)*, page 9.

5.
« Niche coin rue Mazet/et de la rue St-André des Arts, (6e arr) », écriture au dos différente de celle d'Atget.
22,1 x 17,6 cm. Négatif n°1172 ; numéro de négatif visible entièrement en haut à gauche. Ph 7581.

6.
« Coin Rue de l'abbaye et / Passage de la petite Boucherie / 6e », écriture d'Atget au dos. 21,8 x 17,7 cm. Négatif n°987 ; numéro de négatif visible entièrement en haut à gauche. Ph 7126.

7.
« Lycée Condorcet Rue / Caumartin 65 / (9è arr) », écriture d'Atget au dos. 17,4 x 22,3 cm. Négatif n°6075 ; numéro de négatif visible partiellement (inscrit dans la gélatine du négatif) en bas à gauche. Ph. 8213.

8.
« Porte d'asnières / Passage Trébert / chiffonniers / (17è arr) », écriture d'Atget au dos. 17,6 x 21,8 cm. Négatif n°434 ; numéro de négatif visible partiellement (inscrit dans la gélatine du négatif), en bas à gauche. Ph. 8514.

9.
« Une Cour de chiffonnier / 8 Passage Moret / Ruelle des Gobelins / (13è arr). », écriture d'Atget au dos.
17,6 x 22,4 cm. Négatif n°1431 ; numéro de négatif visible partiellement (inscrit dans la gélatine du négatif) en bas à gauche et en haut à gauche. Ph. 8321.

10.
« La cité doré Bd. de la gare / 90 (13e arr.) », écriture d'Atget au dos. 21,9 x 17,6 cm. Négatif n°1438 ; numéro de négatif visible entièrement en haut à gauche. Ph. 8315.

11.
« Porte de Montreuil extra muros », écriture au dos différente de celle d'Atget. 17,6 x 21,8 cm. Négatif n° 121 ; numéro de négatif visible partiellement (inscrit dans la gélatine) en bas à gauche. Ph. 4445. Album E 7646 (A 1911), *Les Fortifications*.
Au recto, tampon bleu : musée Carnavalet.

12.
« Porte d'Italie / zone des fortifications / Va disparaître / (Chiffonniers) / (13e arr.) », écriture d'Atget au dos. 17,6 x 22 cm. Négatif n°399 ; numéro de négatif visible partiellement (inscrit dans la gélatine du négatif) en bas à gauche et en haut à gauche. Ph. 8294.

13.
« Porte de Choisy / Zone des / fortifications / Va disparaître/ (Romanichels) », écriture d'Atget au dos. 17,6 x 22,2 cm. Négatif n°407. Ph. 8304.

14.
« Porte de Choisy / Zone des fortifications, (Romanichels) (13e arr) ». 17,6 x 22,2 cm. Négatif n°408. Ph. 8303. Image contre-collée sur carton gris-bleu. Titre de l'auteur indiqué sur le montage au bas de l'image.

15.
« Hotel Destrée / R des Francs Bourgeois 30 », écriture au dos différente de celle d'Atget ; autre inscription au crayon en bas : « Hôtel du Magistrat Roverdeaux ». 20,5 x 17,3 cm. Négatif n°3028 ; numéro de négatif visible partiellement en haut à gauche. Ph. 6164.

16.
« Rue Hautefeuille », écriture d'Atget au dos. 17,7 x 22 cm. Négatif n°6381 ; numéro de négatif visible entièrement (inscrit dans la gélatine du négatif) en bas à droite et partiellement en haut à droite. Ph. 3791. Album E 11 486 (A 1925),*Vieux Paris, cours Pittoresques*, page 18.

17.
« 11 Rue Chabanais / Pichegru y fut arreté le / 27 Février 1804 / (2e) », écriture d'Atget au dos. 21,5 x 17,6 cm. Négatif n°98 ; numéro de négatif visible entièrement en haut à gauche. Ph. 5072.

18.
« Ancien Hôtel d'Atjacet 47 Rue / des Francs Bourgeois / (1911) », écriture au dos différente de celle d'Atget ; 22,5 x 17,6 cm. Négatif n°1099 ; numéro de négatif visible entièrement en haut à gauche. Ph. 4042. Album E 8140 (A.1914), *1909-1910. Vieux Paris pittoresque et disparu*, page 47.

19.
« Ancien passage menant / Rue Vieille du temple / Côté Rue des Guillemites / (4e arr) », écriture d'Atget au dos. 22 x 17,6 cm. Négatif n°1089. Ph. 5915.

20.
« Coin Rue Serpente et / rue de L'Eperon / (6e arr) », écriture d'Atget au dos. 21,6 x 17,6 cm. Négatif n°1242, numéro de négatif visible entièrement en haut à gauche. Ph. 7610

21.
« Ancien Hotel Masson de / Meslay (Echevin) 1700 / R du Sentier 32 », écriture d'Atget au dos. 21,9 x 17,7 cm. Négatif n°4703 ; numéro de négatif visible partiellement en haut à gauche. Ph. 5457.

22.
« Rue Hautefeuille », écriture au dos différente de celle d'Atget. 22 x 17,3 cm. Négatif n°3013. Ph. 7588.

23.
« Quai Jemmapes / (10e) », écriture d'Atget au dos. 17,5 x 21,5 cm. Négatif n°5159 ; numéro de négatif visible partiellement (inscrit dans la gélatine du négatif) en bas à gauche et en haut à gauche. Ph. 8222

24.
 « Un coin du Port des St Pères / (6e arr) », écriture d'Atget au dos. 17,6 x 21,9 cm. Négatif n°251. Ph. 6972.

25.
« Remise de la Ville de Paris – quai Voltaire, 1898 ». 17,5 x 21,9 cm. Négatif n°314... ; numéro de négatif visible partiellement (inscrit dans la gélatine du négatif) en bas à gauche. Ph. 4485. Image contre-collée sur carton gris-bleu. Titre de l'auteur indiqué sur le montage au bas de l'image, Signature : E. Atget.

26.
« quai Dorsay / 1898 ». 17,2 x 22,7 cm. Ph. 1126. Image contre-collée sur carton gris-bleu. Titre de l'auteur indiqué sur le montage au bas de l'image. Signature : E. Atget.

27.
« Port de l'hotel de Ville / (4e arr) », écriture d'Atget au dos. 17,5 x 21,7 cm. Négatif n°449 ; numéro de négatif visible partiellement (inscrit dans la gélatine du négatif) en bas à gauche et en haut à gauche. Ph. 5680.

28.
« Bassin de la Villette / quai de la Loire / (19e) », écriture d'Atget au dos. 17,6 x 21,7 cm. Négatif n° 5161 ; numéro de négatif visible partiellement (inscrit dans la gélatine du négatif) en bas à gauche et en haut à droite. Ph. 8542.

29.
17,2 x 22,6 cm. Négatif n°318... ; numéro de négatif visible partiellement (inscrit dans la gélatine du négatif) en bas à gauche. Image contre-collée sur carton gris-bleu. Sans inscriptions. Ph. 4489.

30.
« Ancien passage du Pont / Neuf (Mars 1913), Vue de la rue de Seine / (6e arr) », écriture d'Atget au dos. 22,4 x 17,6 cm. Négatif n°1429 ; numéro de négatif visible entièrement en haut et à gauche. Ph. 6429.

31.
« R de l'abbaye-St-germain des Prés », écriture au dos différente de celle d'Atget. 17,6 x 22 cm. Négatif n°3521 ; numéro de négatif visible partiellement en bas à droite. Ph. 7084.

32.
« Port des Invalides / (7e arr) », écriture d'Atget au dos. 17,6 x 22,1 cm. Négatif n°477 ; numéro de négatif visible partiellement (inscrit dans la gélatine du négatif) en bas à gauche. Ph. 7902.

33.
« Port des Invalides / (7e arr) », écriture d'Atget au dos. 17,6 x 21,9 cm. Négatif n°478 ; numéro de négatif visible partiellement (inscrit dans la gélatine du négatif) en bas à gauche. Ph. 7903.

34.
« Un coin du quai de / la Tournelle / (5e arr) », et d'une autre écriture : « Montebello », « Sous le port de l'Archevêché ». 17,5 x 21,8 cm. Négatif n°245 ; numéro de négatif visible partiellement (inscrit dans la gélatine du négatif) en bas à gauche. Ph. 5681.

35.
« R. Cambon Couvent de l'Assomption », écriture au dos
différente de celle d'Atget. 17,6 x 22,5 cm. Négatif
n°3580 ; numéro de négatif visible entièrement en haut à
gauche et partiellement (inscrit dans la gélatine) en bas à
droite. Ph. 5023.

36.
« R des Barres », écriture au dos différente de celle
d'Atget. 21,9 x 17,6 cm. Négatif n°3012. Ph. 5974.

37.
« Impasse Barbette », rayé au dos ; au dessous une autre
écriture au stylo bleu : « 38 Rue des Francs Bourgeois ».
21,7 x 17,4 cm. Négatif n°3024 ; numéro de négatif
visible partiellement en haut à gauche. Ph. 5600.

38.
« Cour 12 Rue / Quicampoix », écriture d'Atget au dos.
17,6 x 21,9 cm. Négatif n°330 ; numéro de négatif visible
partiellement (inscrit dans la gélatine du négatif) en bas à
gauche. Ph. 4095. Album E 10 915 (A.1922), *Vieux Paris,
vieilles cours pittoresques et disparues*, page 40. Tampon noir
au dos : « E. ATGET / Rue Campagne Première 17 bis ».
Au recto, tampon bleu : musée Carnavalet.

39.
« Ancien Hopital des Cent filles / fondé en 1624 - par le
président / Séguier - 23 Rue / Censier / (5e) », écriture
d'Atget au dos. 21,8 x 17,6 cm. Négatif n°631, numéro du
négatif visible entièrement en haut à gauche. Ph. 5631.

40.
« Hotel de Sens et Rue / du Figuier. / (4e) », écriture
d'Atget au dos. 17,6 x 21,6 cm. Négatif 4854, numéro de
négatif visible partiellement (inscrit dans la gélatine du
négatif) en bas à gauche. Ph. 6285.

41.
« Un coin de la rue St-Benoît / au N°6 / 6e. », écriture
d'Atget au dos. 22,1 x 17,6 cm. Négatif n°946 ; numéro de
négatif visible partiellement en haut à gauche. Ph. 7728.

42.
« Cour Rue / Lacepède 46 », écriture d'Atget au dos.
17,6 x 21,6 cm. Négatif n°5158 ; numéro de négatif visible
partiellement (inscrit dans la gélatine), en bas à gauche.
Ph. 4083. Album E 10 915 (A 1922), *Vieux Paris, vieilles
cours pittoresques et disparues*, page 28. Au recto, tampon
bleu en bas à gauche : musée Carnavalet. Tampon noir au
dos : « E. ATGET / Rue Campagne Première 17 bis ».

43.
« Fontaine Molière Rue Richelieu – par Visconti / et
Pradier (1e) », écriture d'Atget au dos. 21,3 x 17,6 cm.
Négatif n°5427 ; numéro de négatif visible partiellement
en haut et à gauche. Ph. 5081.

44.
« Coin Rue Rameau et / Chabanais / (2e) », écriture au
dos différente de celle d'Atget. 17,6 x 21,1 cm. Négatif
n°101 ; numéro de négatif visible partiellement (inscrit
dans la gélatine du négatif) en bas à gauche. Ph. 5068.

45.
« Vieille maison 2 Rue / des Ecouffes », écriture d'Atget
au dos. 21,7 x 17,6 cm. Négatif n°5743, numéro de
négatif visible entièrement. Ph. 3921.
Album E 7677, *Cours du Vieux Paris*, page 46.
Au recto, tampon rouge : musée Carnavalet.

46.
« Hôtel 5 rue Grenier St-Lazare, passe dans le / quartier
pour un ancien Hotel de Duffon / (1908) », écriture au

dos différente de celle d'Atget. 21,9 x 17,6 cm. Négatif
n°413. Ph. 3631. Album E 8083 (A 1913), *Vieux Paris,
coins pittoresques et disparus (1907, 1908, 1909)*, page 38.

47.
« Un Coin de la rue de / la Reynie au / N°5 / (4e arr) »,
écriture d'Atget au dos. 22 x 17,5 cm. Négatif n°1383.
Ph. 6081.

48.
« R St Julien le Pauvre », écriture au dos différente de
celle d'Atget. 21,7 x 17,5 cm. Négatif n°3685. Ph. 6897.

49.
« La rue Brise-Miche vue prise de la rue du / Cloître St-
Merry (disparu) / (1908) », écriture au dos différente de
celle d'Atget. 21,9 x 17,6 cm. Négatif n°369. Ph. 3619.
Album E 8083 (A.1913), *Vieux Paris, coins pittoresques et
disparus (1907, 1908, 1909)*, page 26.

50.
« Rue deL'Ecole de Médecine, 7bre 1899 ».
22,3 x 17,1 cm. Image contre-collée sur carton gris-bleu.
Titre de l'auteur indiqué sur le montage au bas de l'image,
Signature : E. Atget. Ph. 4565.

51.
« Gare d'Orléans / Tramway – (13e) », écriture d'Atget au
dos. 17,6 x 21,8 cm. Négatif n°4740 ; numéro de négatif
visible entièrement (inscrit dans la gélatine du négatif) en
bas à gauche. Ph. 8331.

52.
« Place St-André des Arts / (Démolie en juillet 1898) »,
écriture au dos différente de celle d'Atget. 17,6 x 22,2 cm.
Négatif n°3522 ; numéro de négatif visible partiellement
(inscrit dans la gélatine du négatif) en bas à droite.Ph. 7695.

53.
17,2 x 22,8 cm. Négatif n°...164 ; numéro de négatif visible
partiellement (inscrit dans la gélatine du négatif) en bas à
droite. Ph. 1178. Image contre-collée sur carton gris-bleu.
Sans inscriptions.

54.
« Impasse Barbette » ; au dos inscription au crayon bleu et
rayée, d'une autre écriture : « 38 rue des Francs-
Bourgeois ». 21,7 x 17,6 cm. Négatif n°3639, numéro de
négatif visible entièrement en haut à gauche. Ph. 5599.

55.
« Petit Hotel de Mesmes et / de Vergennes – Ministre de
Louis / XVI Rue de Braque 7/3e arr », écriture d'Atget au
dos. 17,6 x 21,8 cm. Négatif n°4371 ; numéro de négatif
visible partiellement en bas à gauche. Ph. 5528.

56.
« Ancien Hotel 10 Rue / Barbette / (3e arr) », écriture
d'Atget au dos. 21,5 x 17,7cm. Négatif n°1111 ; numéro de
négatif visible entièrement en haut à gauche. Ph. 5593.

57.
« Le Nouveau marché St / Germain – 1903 / (6è) »,
écriture d'Atget au dos. 17,5 x 21,8 cm. Négatif n°4738,
numéro de négatif visible entièrement (inscrit dans la
gélatine du négatif) en bas à gauche. Ph. 7758.

58.
« Auberge du Compas d'or / 72 R Montorgueil », écriture
d'Atget au dos. 17,2 x 21,8 cm. Négatif n°5005 ; numéro
de négatif visible entièrement (inscrit dans la gélatine du
négatif) en haut à gauche et partiellement en bas à gauche.
Ph. 4514. E 6744 (A 1905), page 27.
Tampon noir : Ville de Paris.

59.
« Le Nouveau Marché St Germain / en 1903 / (6è) »,
écriture d'Atget au dos. 17,6 x 21,9 cm. Négatif n°4739,
numéro de négatif visible partiellement (inscrit dans la
gélatine du négatif) en bas à gauche et en haut à gauche.
Ph. 7757.

60.
« Vieille Cour. Escalier à vis. 6 rue Sauval / (1908) »,
écriture au dos différente de celle d'Atget. 21,9 x 17,3 cm.
Négatif n°255. Ph. 3607. Album E 8083 (A 1913),
Vieux Paris, coins pittoresques et disparus (1907, 1908, 1909),
page 14.

61.
« Maitrise de St-Eustache / Rue du Jour 25 », écriture
d'Atget au dos. 17,6 x 21,8 cm. Négatif n°4574; numéro
de négatif visible partiellement (inscrit dans la gélatine du
négatif) en bas à gauche. Ph. 4079. Album E 10 915 (A
1922), *Vieux Paris, vieilles cours pittoresques et disparues*, page
24 Tampon bleu au recto : musée Carnavalet. Tampon
noir au dos : « E. ATGET / Rue Campagne Première
17bis ».

62.
« Hotel d'albret R des Francs-Bourgeois, 31 », écriture au
dos différente de celle d'Atget. 21,5 x 17,6 cm. Négatif
n°3510. Ph. 6170.

63.
« Rue du Cimetière St Benoit / Vue prise de la rue /
Fromentel / (5e) », écriture d'Atget au dos.
17,6 x 21,9 cm. Négatif n°569; numéro de négatif visible
partiellement (inscrit dans la gélatine du négatif) en bas à
gauche. Ph. 6422.

64.
« 148 (numéro rayé et rectifié) 62 R St Antoine – Hôtel
Sully », écriture au dos différente de celle d'Atget ; autre
écriture : « IV R St Antoine, 143, Hôtel Sully ».
17,6 x 22,3 cm. Négatif n°3648; numéro de négatif visible
partiellement (inscrit dans la gélatine du négatif) en bas à
droite. Ph. 6184.

65.
17 x 23,3 cm. Image contre-collée sur carton gris-bleu.
Ph. 1172. Sans inscriptions.

66.
« Hotel de la marquise de / Louvois 5 Rue / Elzévir / (3e
arr) », écriture d'Atget au dos.
21,6 x 17,6 cm. Négatif n°1106; numéro de négatif visible
entièrement en haut à gauche. Ph. 5605.

67.
« Cour charlemagne / (Hôtel du Prévôt) », écriture au dos
différente de celle d'Atget. 21,2 x 17,6 cm.
Négatif n°3571. Ph. 6291.

68.
« Cour 16 Rue Visconti / 6e ». 22 x 18 cm. Négatif n°1040,
Ph. 7009. Image contre-collée sur carton gris-bleu. Titre
de l'auteur indiqué sur le montage au bas de l'image.

69.
« Cité Doré – 4 Place Pinel – 13e arron / Passage Doré »,
écriture au dos différente de celle d'Atget. 21,5 x 17,5cm.
Négatif n°4056. Ph. 8317.

70.
« Cité Doré – 4 Place Pinel – / avenue Constant
Philippe », écriture au dos différente de celle d'Atget.
21,3 x 17,4 cm. Négatif n°4058. Ph. 8310.

71.
« Dépendance de l'hotel Royal / de St Paul ["Paul", rayé
au stylo bleu et rectifié en "Pol"] – 13 / Rue des Lions »,
écriture au dos différente de celle d'Atget. 17,7 x 21,7 cm.
Négatif n°3999, numéro visible partiellement (inscrit
dans la gélatine du négatif) en bas à gauche. Ph. 6213.

72.
« Vieille cour 21 Rue / Mazarine / 6è », écriture d'Atget au
dos. 21,9 x 17,6 cm. Négatif n°1084; numéro de négatif
visible entièrement en haut à gauche. Ph. 7225.

73.
« Escalier 21 Rue Mazarine / 6è », écriture d'Atget au dos.
21,8 x 17,5 cm. Négatif n°5755; numéro de négatif visible
partiellement en haut à droite. Ph. 7228.

74.
« Cour du Dragon », écriture au dos différente de celle
d'Atget. 21,5 x 17,6 cm. Au crayon bleu en haut à gauche,
n°3020. Ph. 7724.

75.
« Un coin Rue des / Patriarches N°2 / (5è) », écriture
d'Atget au dos. 17,6 x 21,5 cm. Négatif n°629; numéro de
négatif visible partiellement (inscrit dans la gélatine du
négatif) en bas à gauche. Ph. 6693.

76.
« Ancien Hotel d'Albiac et / Collège des 33- Rue de la /
Montagne Ste-Geneviève 34 / (5è) », écriture d'Atget au
dos. 21,6 x 17,6 cm. Négatif n°574; numéro de négatif
visible entièrement en haut à gauche. Ph. 6444.

77.
« Cour des Rames – 25 avenue des Gobelins (numéro
rectifié en 37) », écriture au dos différente de celle
d'Atget. 17,6 x 22,3 cm. Négatif n°3920, numéro de
négatif visible partiellement (inscrit dans la gélatine du
négatif) en bas à gauche. Ph. 8333.

78.
« Coin du Collège Fortet / 21 Rue Valette / (5è arr) »,
écriture d'Atget au dos. 17,6 x 21,9 cm. Négatif n°1489;
numéro de négatif visible partiellement (inscrit dans la
gélatine du négatif) en bas à gauche. Ph. 6467.

79.
« Cour Butte aux Cailles », écriture au dos différente de
celle d'Atget. 17,6 x 22 cm. Négatif n°3916; numéro de
négatif visible partiellement (inscrit dans la gélatine du
négatif) en bas à gauche. Ph. 8342.

80.
« Passage St Pierre. Voute d'Entrée du Cimetière St Paul.
Juillet 1900 ». 21,9 x 17,5cm. Négatif illisible en haut à
gauche. Ph. 4566. Image contre-collée sur carton gris-
bleu. Titre de l'auteur indiqué sur le montage au bas de
l'image. Signature : Atget.

81.
« Porte d'Ivry », écriture au dos différente de celle
d'Atget. 17,6 x 21,7cm. Négatif n°102; numéro de négatif
visible partiellement (inscrit dans la gélatine du négatif)
en bas à gauche. Ph. 4427. Album E 7646 (A 1911), *Les
Fortifications*. Tampon bleu en bas à gauche et en haut à
gauche : musée Carnavalet.

82.
« Porte de choisy / zone (des / fortifications –
Romanichels / (13è arr) », écriture d'Atget au dos.
17,6 x 22,2 cm. Négatif n°406; numéro de négatif visible
partiellement (inscrit dans la gélatine du négatif) en bas à
gauche et en haut à gauche. Ph. 8305.

83.
« Porte d'Ivry. B^d Massena 18 et 20 », écriture au dos différente de celle d'Atget. 17,6 x 21,5 cm. Négatif n°107, numéro de négatif visible partiellement (inscrit dans la gélatine du négatif) en bas à gauche. Ph. 4432.
Album E 7646 (A 1911), *Les Fortifications*.
Au recto, tampon bleu : musée Carnavalet.

84.
« Porte d'Ivry. B^d Massena 18 et 20 », écriture au dos différente de celle d'Atget. 17,6 x 21,5 cm. Négatif n°109. Ph 4434. Au recto tampon bleu : musée Carnavalet.
Album E 7646 (A 1911), *Les Fortifications*.

85.
« Poterne des Peupliers / La zone – chiffonniers / (13è arr) », écriture d'Atget au dos. 17,6 x 22 cm. Négatif n°429 ; numéro de négatif visible partiellement (inscrit dans la gélatine du négatif) en bas à gauche et en haut à gauche. Ph. 8360.

86.
« Porte d'Ivry », écriture au dos différente de celle d'Atget. 17,6 x 21,9 cm. Négatif n°103, numéro de négatif visible partiellement (inscrit dans la gélatine du négatif) en bas à gauche. Ph. 4428. Album E 7646 (A 1911).
Au recto tampon bleu : musée Carnavalet.

87.
« Porte d'Ivry (fortifications / (13è arr) », écriture d'Atget au dos. 17,7 x 22,2 cm. Négatif n°100 ; numéro de négatif visible partiellement (inscrit dans la gélatine du négatif) en bas à gauche. Ph. 8356.

88.
« Pont Solférino ».
17,4 x 22,8 cm. Négatif n°308 ; numéro de négatif visible partiellement (inscrit dans la gélatine du négatif) en bas à gauche, un autre numéro au crayon bleu, sur le montage en haut à droite : n°5022. Ph. 4487. Image contre-collée sur carton gris-bleu. Titre de l'auteur indiqué sur le montage au bas de l'image.

89.
« Port de Solférino / (7è arr) », écriture d'Atget au dos. 17,6 x 22,1 cm. Négatif n°470 ; numéro de négatif visible partiellement (inscrit dans la gélatine du négatif) en bas à gauche et en haut à gauche. Ph. 7910.

90.
« Port des champs Elysées / (8è arr) », écriture d'Atget au dos. 21,5 x 17,6 cm. Négatif n°485. Ph. 8028.

91.
« Port de Solférino / (7è arr) », écriture d'Atget au dos. 17,6 x 21,9 cm. Négatif n°469 ; numéro de négatif visible partiellement (inscrit dans la gélatine du négatif) en bas à gauche. Ph. 7909.

92.
« Rue St-Julien le Pauvre / de la rue Galande / (5^e arr) », écriture d'Atget au dos. 22,2 x 17,6 cm. Négatif n°1362 ; numéro de négatif visible entièrement en haut à gauche. Ph. 6905.

93.
« Port de Bercy – 1898 ».
17,2 x 22,9 cm. Négatif n°...21 ; numéro de négatif visible partiellement (inscrit dans la gélatine du négatif) en bas à droite. Ph. 4420. Image contre-collée sur carton gris-bleu.
Titre de l'auteur indiqué sur le montage au bas de l'image, Signature : E. Atget.

94.
« Cul de Sac du Bœuf 10 / Rue St Merri / (4^e) », écriture d'Atget au dos. 22 x 17,6 cm. Négatif n°391. Ph. 6061.

95.
17,1 x 23,1 cm. Négatif n°...050 ; numéro de négatif visible partiellement (inscrit dans la gélatine du négatif) en bas à droite. Ph. 4486. Image contre-collée sur carton gris-bleu. Sans inscriptions.

96.
« Entrée du Passage coté / Rue Vieille du Temple / conduisant à la rue des / Guillemites 6 / (4^e arr) », écriture d'Atget au dos. 21,5 x 17,3 cm. Négatif n°1092 ; numéro de négatif visible entièrement en haut à gauche. Ph. 5924.

97.
« Vieille maison Rue de / Fourcy 6 – Passe dans le / quartier pour la demeure / de Fourcy. / 4è », écriture d'Atget au dos. 22 x 17,6 cm. Négatif n°875 ; numéro de négatif visible entièrement en haut à gauche. Ph. 6274.

98.
« Un coin de la rue des / Prêtres St Severin / Vue prise du mur du / Presbytère (5è arr) », écriture d'Atget au dos. 22,2 x 17,6 cm. Négatif n°1370 ; numéro de négatif visible entièrement en haut à gauche. Ph. 6820.

99.
« Hôtel / 17 rue Geoffroy Langevin / (1908) », écriture au dos différente de celle d'Atget. 21,8 x 17,7 cm. Négatif n°401. Ph. 3629. Album E 8083 (A. 1913), *Vieux Paris, coins pittoresques et disparus (1907, 1908, 1909)*, page 36.

100.
« Maison de Law – Rue Quincampoix – 91 – 1901 –».
22,3 x 17,5 cm. Négatif n°4395, numéro de négatif inscrit au dos du montage. Ph. 4564.
Image contre-collée sur carton gris-bleu. Titre de l'auteur indiqué sur le montage au bas de l'image. Signature : Atget.

101.
« Coin Rue St Julien le Pauvre – (Hotel-Dieu) – 1902 ».
22 x 17,6 cm. Image contre-collée sur carton gris-bleu. Ph. 4563. Titre de l'auteur indiqué sur le montage au bas de l'image. Signature : Atget.

102.
« R St Médard », écriture au dos différente de celle d'Atget. 22 x 17,5 cm. Négatif n°3774. Ph. 6909.

103.
« R. St-Julien le Pauvre - 1902 ».
22,2 x 17,4 cm. Négatif n°4133 ; numéro de négatif visible entièrement en haut à gauche. Ph. 4567.
Image contre-collée sur carton gris-bleu. Titre de l'auteur indiqué sur le montage au bas de l'image. Signature : Atget.

104.
« Rue des Prêtres St Séverin », écriture d'Atget au dos. Papier albuminé mat, 17,4 x 23 cm. Négatif n°6447 ; numéro de négatif visible entièrement (inscrit dans la gélatine du négatif) en bas à droite et en haut à gauche. Ph. 3835. Album E 12 140 (A 1928), *Vieux Paris, coins pittoresques*, page 10. Tampon noir au dos : « E. ATGET / Rue Campagne Première 17 bis ».

105.
« 7 Rue de Valence », écriture d'Atget au dos. Papier albuminé mat, 17,5 x 22,3 cm. Négatif n°6379 ; numéro de négatif visible entièrement (inscrit dans la gélatine du négatif) en bas à droite et partiellement en

haut à gauche. Ph. 3789. Album E 11 486 (A 1925), *Vieux Paris, cours pittoresques*, page 16. Tampon noir au dos en bas : « E. ATGET / Rue Campagne-Première 17 bis ».

106.
« Ancien Hotel 5 Rue / Séguier (6è arr) », écriture d'Atget au dos. 21,4 x 17,6 cm. Négatif n°1233 ; numéro de négatif visible entièrement en haut à gauche. Ph. 7514.

107.
« Cour 29 Rue Broca / Va disparaître (5è arr) », écriture d'Atget au dos. 22,1 x 17,6 cm. Négatif n°1394 ; numéro de négatif visible partiellement , en haut à gauche. Ph. 6782.

108.
« Ancien Hotel d'Aubert – Le / Pelletier de St Fargeau 4 / Place Vendôme – Napoléon / descendit dans cet Hotel en 1848 / (1er arr) », écriture d'Atget au dos. 21,9 x 17,6 cm. Négatif n°525, numéro de négatif visible entièrement en haut à gauche. Ph. 5005.

109.
« Hotel de Nesmond 55 quai de la Tournelle – 1902 ». 17 x 22,6 cm. Négatif n°4584 ; numéro de négatif visible entièrement en bas à gauche. Ph. 4424. Image contre-collée sur carton gris-bleu. Titre de l'auteur indiqué sur le montage au bas de l'image. Signature : Atget.

110.
« R des Nonnains d'Hyères », écriture au dos différente de celle d'Atget. 21,5 x 17,6 cm. Négatif n°3659 ; numéro de négatif visible partiellement en haut à gauche. Ph.6280.

111.
« Marchande de Bateau – Luxembourg – 1899 ». 17,6 x 22,6 cm. Négatif n° 3176 ; numéro de négatif visible entièrement en haut à gauche, et partiellement (inscrit dans la gélatine du négatif) en bas à droite. Ph. 1152. Image contre-collée sur carton gris-bleu. Titre de l'auteur indiqué sur le montage au bas de l'image.

112.
22,6 x 17 cm. Image contre-collée sur carton gris-bleu. Ph. 1179. Sans inscriptions.

113.
« Foire des Invalides – Juin 1899 ». 17,4 x 22,9 cm. Négatif n°3174, numéro de négatif visible entièrement en haut à gauche et partiellement (inscrit dans la gélatine du négatif) en bas à droite. Ph. 3518. Image contre-collée sur carton gris-bleu. Titre de l'auteur indiqué sur le montage au bas de l'image. Signature : E. Atget.

114.
« Hotel Bertier de Sauvigny. / Mairie du 6è ancien – Visible / Sous la porte cochère du 10 / Rue Béranger 11 / (3è) », écriture d'Atget au dos. 21,1 x 17,6 cm. Négatif n°491 ; numéro de négatif visible entièrement en haut à gauche. Ph. 8555.

115.
« Porte de Gentilly Bd Kellermann / et Jourdan », écriture au dos différente de celle d'Atget. 17,7 x 21,9 cm. Négatif n°140. Ph. 4464. Album E 7646 (A 1911), *Les Fortifications*. Au recto, tampon bleu : musée Carnavalet.

116.
« Maisons 27 et 29 Rue Beaubourg / (1908) », écriture au dos différente de celle d'Atget. 22 x 18 cm. Négatif n°408. Ph. 3690. Album E 8083 (A 1913), *Vieux Paris, coins pittoresques et disparus (1907, 1908, 1909)*, page 37.

117.
« Les champs Elysées – 1898 ». 17,3 x 23,3 cm. Négatif n°...26 ; numéro de négatif visible partiellement (inscrit dans la gélatine du négatif) en bas à droite. Ph. 4419. Image contre-collée sur carton gris-bleu. Titre de l'auteur indiqué sur le montage au bas de l'image. Signature : E. Atget.

118.
« Un Coin de la Rue de / l'Université / 110 / (VIIe) », écriture au dos différente de celle d'Atget. 1901-1902. Travail sur les éléments décoratifs des façades de maisons, balcons, portes, etc.17,5 x 21,4 cm. Négatif n°4107, numéro de négatif visible partiellement (inscrit dans la gélatine du négatif), en bas à gauche. Ph. 8046.

119.
« Pont Neuf », écriture au dos différente de celle d'Atget. 22 x 17,3 cm. Négatif n°3750. Ph. 5356.

120.
17,5 x 22,4 cm. Image contre-collée sur carton gris-bleu. Sans inscriptions. Ph. 1151.

121.
« Rue des Archives – 22 / Cloitre des Billettes / (4e arr) », écriture d'Atget au dos. 21,8 x 17,7 cm. Négatif n°4431, numéro de négatif visible entièrement en haut à gauche. Ph. 5905.

122.
« Les champs Elysées – Calèche de Maître, 1898 ». 23,2 x 17,5 cm. Négatif n°3127, numéro de négatif visible entièrement (inscrit dans la gélatine du négatif), en haut à gauche. Ph. 1173. Image contre-collée sur carton gris-bleu. Titre de l'auteur indiqué sur le montage au bas de l'image. Signature : E. Atget.

123.
« Les champs Elysées. 1898 ». 17,4 x 23 cm. Négatif n°...5 ; numéro de négatif visible partiellement en bas à droite. Ph. 2718. Image contre-collée sur carton gris-bleu. Titre de l'auteur indiqué sur le montage au bas de l'image. Signature : E. Atget.

124.
« Monnaie », écriture au dos différente de celle d'Atget. 21,9 x 17,6 cm. Négatif n°3644. Ph. 7143.

Illustration de couverture, au dos :
« Eglise St Médard », écriture au dos différente de celle d'Atget. 17,3 x 21,7 cm. Négatif n°4177 ; numéro de négatif visible entièrement (inscrit dans la gélatine du négatif) en bas à gauche. Ph 6700.

BIBLIOGRAPHIE

LIVRES

Atget photographe de Paris, préface de Pierre Mac Orlan, Paris, Jonquières, 1930; édition américaine, New York, Weyhe, 1930; édition allemande : **Eugène Atget, Lichtbilder,** préface de Camille Recht, Paris et Leipzig, 1930. 96 photographies.

Saint-Germain-des-Prés 1900 vu par Atget, par Yvan Christ, édition Comité de la quinzaine de Saint-Germain, Paris, 1951.

Eugène Atget, par Berenice Abbott, Prague, 1963.

A vision of Paris, The Photographs of Eugène Atget, The Words of Marcel Proust, Arthur D. Trottenberg, New York, MacMillan Publishing, 1963 ; édition française : **Paris du temps perdu: photographies d'Eugène Atget, textes de Marcel Proust,** Lausanne, Edita, Paris, Bibliothèque des Arts, 1963. 118 photographies de Paris et de ses environs, de la collection de Berenice Abbott.

The World of Atget, par Berenice Abbott, New York, Horizon Press, 1964; réédition New York, Paragon Books, G.P. Putman's Sons, 1979. 176 photographies.

Atget, magicien du vieux Paris, par Jean Leroy, Joinville-le-Pont, Pierre-Jean Balbo, 1975. Première monographie en français sur Atget; réédition Paris Audiovisuel, 1991. 72 photographies.

Eugène Atget Lichtbilder, texte de Gabriele Forberg, préface de Camille Recht, postface de Dietrich Leube, Munich, Rogner und Bernhard, 1975, réédition de l'ouvrage de 1930.

Eugène Atget photographe, 1857–1927, par Alain Pougetoux et Romeo Martinez, Paris, Musées de France, 1978; nouvelle édition, **Atget : Voyages en ville,** Paris, Chêne, Hachette, 1979; édition italienne, Milan, Electa Editrice, 1979. 129 photographies.

Eugène Atget, texte de Ben Lifson, New York, Aperture, « The Aperture History of Photography Series », 1980.

The Work of Atget, par John Szarkowski et Maria Morris Hambourg, 4 volumes édités par le Museum of Modern Art de New York, 1981-1985.
Vol. 1 : **Old France**, 1981, 121 planches et 83 petites reproductions, « Atget and the Art of Photography » par J. Szarkowski, notices par M. Morris Hambourg.
Vol. 2 : **The Art of Old Paris**, 1982, 117 planches et 95 petites reproductions, « A biography of Eugène Atget » et notices par M. Morris Hambourg.
Vol. 3 : **The Ancien Régime**, 1983, 120 planches et 47 petites reproductions, « The Structure of the Work », par M. Morris Hambourg, notices par J. Szarkowski.
Vol. 4 : **Modern Times**, 1985, 117 planches et 66 petites reproductions, « Understandings of Atget » et notices par J. Szarkowski.

Quand Atget photographiait Rouen, par Claire Fons, Rouen, CRDP, 1982.

Eugène Atget, textes de Romeo Martinez et Ferdinando Sciana, Milan, Fabbri, « I Grandi Fotografi », 1982; Paris, Photo, « Les Grands Maîtres de la photographie », 1984. 69 photographies.

Eugène Atget, 1857-1927, par James Borcoman, Ottawa, National Gallery of Canada, 1984. 25 planches et 196 petites reproductions, édition en français également.

Eugène Atget, par Françoise Reynaud, Paris, Centre national de la Photographie, Photopoche n°16, 1984.

Eugène Atget, par Gerry Badger, Londres Mac Donald, « Masters of Photography », 1985. 25 photographies.

Atget, Actes du Colloque au Collège de France, 14-15 juin 1985, Paris, *Photographies*, numéro hors série, mars 1986.

À paraître:
Atget's Seven Albums, par Molly Nesbit, New Haven, Yale University Press, 1992.

ARTICLES

Fels, Florent, « Le Premier Salon Indépendant de la Photographie. » *l'Art vivant*, n° 4, 1er juin 1928, p. 445.

Mac Orlan, Pierre, « La Photographie et le fantastique social. » *les Annales*, n° 2321, 1er novembre 1928, pp. 413-414.

Valentin, Albert, « Eugène Atget. » *Variétés*, n° 1, 15 décembre 1928, pp. 403-408.

Desnos, Robert, « Emile Adget » [*sic*], *Merle*, n° 3, 3 mai 1929, non signé, reproduit dans *Nouvelles-Hébrides et autres textes*, 1922-1930, Paris, Gallimard, 1978. p.435 et suivantes.

Abbott, Berenice, « Eugène Atget », *Creative Art*, vol. 5, n° 3, septembre 1929, pp. 651-656.

George, Waldemar, « Adget [*sic*], photographe de Paris », *Photographie*, numéro spécial d'*Arts et métiers graphiques*, n° 16, 15 mars 1930, pp. 134, 136, 138.

Fels, Florent, « Adget » [*sic*], *l' Art vivant*, n° 7, février 1931, p. 28.

Adams, Ansel, « Photography ». *Fortnightly*, n° 1, n° 5, 6 novembre 1931. p. 25.

Evans, Walker, « The Reapparence of Photography », *Hound and Horn*, n° 5, n° 1, octobre-décembre 1931. pp. 125-28.

Mac Orlan, Pierre, « Atget », *l'Art vivant*, n° 230, mars 1939. p. 48.

Alvarez-Bravo, Manuel, « Adget [*sic*] : Documentos para artistas », *Artes Plasticas*, n° 3, automne 1939, pp. 68-76, 78.

Abott, Berenice, « Eugène Atget, Forerunner of Modern Photography », *US Camera*, vol. 1, n° 12, automne 1940, pp. 20-23, 48-49, 76, et n° 13, hiver 1940, pp. 68-71.

Abott, Berenice, « Eugène Atget », *Complete photographer*, n° 6, 1941, pp. 335-339.

White, Minor, « Eugène Atget, 1856-1927 [sic]», *Image*, n° 5, n° 4, avril 1956, pp. 76-83.

Leroy, Jean, « Eugène Atget qui étiez-vous ? », *Camera*, vol. 41, n° 12, décembre 1962, pp. 6-8, republié dans *Camera*, vol. 57, n° 3, mars 1978, pp. 40-42.

Leroy, Jean, « Atget et son temps ». *Terre d'images*, n° 3, mai 1964, pp. 357-372.

Brassaï, Gyula Halasz, « My Memories of E. Atget, P.H. Emerson, and Alfred Stieglitz », *Camera*, vol. 48, n° 1, janvier 1969, pp. 4-13, 21, 27, 37.

Szarkowski, John, « Atget », *Album*, n° 3, avril 1970, pp. 4-12.

Fraser, John, « Atget and the City », *Cambridge Quaterly*, n° 3, été 1968, pp. 199-233, réédition dans *Studio International*, vol. 182, décembre 1971, pp. 231-246.

Lemagny, Jean-Claude, « Le bonhomme Atget », *Photo*, n° 87, décembre 1974.

Szarkowski, John, « Atget's Trees », *One Hundred Years of Photgraphic History : Essays in Honor of Beaumont Newhall*, ed. Van Deren Coke, Albuquerque : Université de New Mexico Press, 1975, pp. 162-168.

Hill, Paul et Cooper, Tom, « Interview : Man Ray », *Camera*, vol. 54, n° 2, février 1975, pp. 37-40.

Johnson, William, « Eugène Atget. A Chronological Bibliography », *Exposure*, mai 1977. pp. 13-15.

Gautrand, Jean-Claude, « Atget », *le Nouveau Photo Cinéma*, n° 62, novembre 1977.

Levy, Julien, « Atget », *Memoir of an Art Gallery*, New York, G.P. Putman's Sons, 1977, pp. 90-95.

Pougetoux, Alain, Martinez Romeo et Leroy, Jean, *Camera*, n° 3, numéro spécial « Atget », mars 1978.

Leroy, Jean, « La vérité sur Atget », *Camera*, vol. 58, n° 11, novembre 1979, pp. 15, 41-42.

Michaels, Barbara, « An Introduction to the Dating and Organisation of Eugène Atget's photographs », *The Art Bulletin*, vol. 61, septembre 1979, pp. 460-468.

Pougetoux, Alain, « Un photographe, une ville : Atget et Rouen », *Monuments Historiques*, n° 110, 1980.

Hellman, Roberta et Hoshino, Marvin, « On the rationalization of Eugène Atget », *Arts Magazine*, février 1982.

Starenko, Michael, « The Work, of Atget : Old France », *Afterimage*, vol. 9, n° 7, février 1982. pp. 6 et 7.

Badger, Gerry, « Atget and the Garden of Critical Delights », *The Photographic Collector*, vol. 3, n° 1, printemps 1983. pp. 41-43.

Hambourg, Maria Morris, « Atget Precursor of Modern Documentary Photography », *Observations, Essays on Documentary Photography : Untitled*, n° 35, Carmel, Californie : Friends of Photography, 1984. pp. 24-41.

Nesbit, Molly, « The Use of History », *Art in America*, n° 74, février 1986, pp. 72-83.

Nesbit, Molly, « What Was An Author ? », *Yale French Studies*, n° 73, 1987, pp. 229-257.

« Lettres d'Eugène Atget à Paul léon, directeur des Beaux-Arts, novembre 1920 », *La Recherche photographique*, n° 10, Collection, série, juin 1991, pp. 10, et 36-39.

COMPLEMENT BIBLIOGRAPHIQUE SUR LES TRANSPORTS.

Paris à cheval, textes et dessins par Crafty, préface par Gustave Droz, Paris, Plon, 1883.

Etude historique et statistique sur les moyens de transport dans Paris, par Alfred Martin, Paris, Imprimerie nationale, 1894.

Les voitures de place, étude de la réglementation parisienne de la circulation, par Georges Mareschal, thèse de doctorat de l'université de Dijon, 1912.

Théorie de la circulation des voitures, la circulation à Paris, ses défauts et ses remèdes, par Félicien Michotte, éd. du Comité technique contre l'incendie et les accidents, n° 8, Paris, 1913.

Les Tramways parisiens, par Jean Robert, Paris, éd. par l'auteur, 1959, 2e éd., 1969.

Notre métro, par Jean Robert, Paris, éd. par l'auteur, 1963, 2e éd., 1983.

Les Transports parisiens, par Pierre Merlin, Paris, Massin, 1967.

Histoire des transports dans les villes de France, par Jean Robert, Paris, éd. par l'auteur, 1974.

Promenons-nous dans Paris, par Pascal et France Payen-Appenzeller, 2 volumes, Paris, éd. Princesse, 1980.

Les Voitures à cheval du XVIIe au XXe siècle, par Sallie Walrond, Paris, éd. Maloine 1983, traduit de l'anglais : **Looking at Carriage,** Londres, Pelham Book, 1980.

Paris au temps des marchands de coco, par Claude Bailhé et Alain Sacriste, Toulouse, éd. Milan, 1989.

Paris et ses réseaux: naissance d'un mode de vie urbain, XIXe-XXe siècles, actes du colloque à la Bibliothèque historique de la Ville de Paris, publié sous la Direction de François Caron, Jean Dérens, Luc Passion, et Philippe Cebron de Lisle, Paris, coéd. Mairie de Paris / Université de Paris IV Sorbonne, 1990.

DOCUMENTATION SUR LES TRANSPORTS

Archives du Musée de la préfecture de Police, Paris : séries Transports publics et privés,

Bibliothèque administrative de l'Hôtel de Ville de Paris.

Cabinet des Arts graphiques du musée Carnavalet,
-Fonds Bracq sur les transports parisiens entre 1894 et 1921 (manuscrits, gravures, photographies).
-Série « Mœurs », transports publics et privés.

Cabinet des estampes de la Bibliothèque nationale, Paris : fonds Transports.

Collections photographiques de la Bibliothèque historique de la Ville de Paris : transports publics et privés.

Musée des transports urbains, à Saint-Mandé (véhicules depuis 1863).

EXPOSITIONS ET CATALOGUES

1928. *Premier Salon des Indépendants de la Photographie,* Comédie des Champs-Elysées, Paris (tirages d'Atget appartenant probablement à Man Ray, exposés avec des photographies de Germaine Krull, André Kertész, Man Ray, Paul Outerbridge et d'autres photographes d' avant-garde).

1929-1930. *Film und Foto,* 1929, Stuttgart (11 photographies d'Atget appartenant à Berenice Abbott) ; 1930, Vienne (5 photographies d'Atget) ; 1930, Berlin.

1930. *Atget,* Weyhe Gallery, New York (galerie où travaillait Julien Levy), exposition organisée en même temps que la sortie en anglais du livre préfacé par Pierre Marc Orlan, *Eugène Atget photographe de Paris.*

1931. *Nadar and Atget, Old French Photogaphers,* Julien Levy Gallery, New York.

1932. *Surrealism,* Julien Levy Gallery, New York (quelques tirages d'Atget exposés).

1939. *Eugène Atget,* Photo-League, New York.

1940. *Clarence John Laughlin,* Julien Levy Gallery, New York (photographies de la Nouvelle Orléans comparées avec les photographies de Paris par Eugène Atget).

1941. *Vues de Paris et petits métiers,* photographies de Marville, Atget et Vert, musée Carnavalet, Paris.

1965. *Un siècle de photographie de Niépce à Man Ray,* musée des Arts décoratifs, Paris (28 photographies d'Atget).

1972. *Hommage à Atget,* Denis Brihat, 2 expositions simultanées, galerie La Demeure, Paris (27 photographies d'Atget).

1972. *Eugène Atget,* Museum of Modern Art, New York.

1978. *Eugène Atget, Das Alte Paris,* Rheinisches Landesmuseum, Bonn (79 photographies, catalogue éd. Klaus Honnef, Cologne, Rheinland-Verlag).

1978. *Eugène Atget photographe, 1857-1927,* exposition itinérante en France de tirages modernes réalisés par Pictorial Service d'après les négatifs des Archives photographiques de la Direction de l'architecture (79 photographies, catalogue illustré, texte d'Alain Pougetoux).

1979. *Atget's Gardens, A Selection of Eugène Atget Photographs,* Londres, New York, Washington (77 photographies, catalogue illustré, texte de William Howard Adams).

1980. *Atget,* galerie Rudolf Kicken ; réédition 1981, galerie Zur Stockeregg, Zurich (56 photographies, catalogue illustré, texte de Hans Georg Puttnies).

1981. *Hommage à Atget,* troisième Triennale de la Photographie de Fribourg, Suisse (47 photographies sur le thème des reflets, sans catalogue).

1981-1984. *The Work of Atget,* cycle de quatre expositions itinérantes organisées aux Etats-Unis par le Museum of Modern Art de New York : 1981, *Old France,* 1982, *The Art of Old Paris,* 1983, *The Ancien Régime,* 1984, *Modern Times* (quatre livres publiés en coordination avec les expositions).

1982. *Eugène Atget, Intérieurs Parisiens artistiques, pittoresques et bourgeois, début du XXe siècle,* musée Carnavalet, Paris (61 photographies, catalogue illustré, textes de Margaret Nesbit et Françoise Reynaud).

1984. *Atget, Géniaux, Vert : petits métiers et type parisiens vers 1900,* musée Carnavalet, Paris (189 photographies, catalogue illustré, texte de Sophie Grossiord et Françoise Reynaud).

1985. *Atget dans les collections publiques françaises,* musée Carnavalet, Paris (exposition organisée dans le cadre du Colloque Atget au Collège de France, voir les actes du colloque).

1985. *Le Paris d'Atget dans les collections du Musée Carnavalet,* Palais de Tokyo, Centre national de la Photographie, Paris (exposition sans catalogue, voir Photopoche n°16).

1988. *Paris vu par Atget et Cartier-Bresson,* Collections du musée Carnavalet, Tokyo Metropolitan Museum of Art, Tokyo (80 photographies d'Atget, catalogue en japonais et en français, éd. Tokyo Metropolitan Foundation).

1990. *Regards sur Versailles : Photographies d'Eugène Atget, André Ostier, Maryvonne Gilotte et Paul Maurer,* Musée Lambinet, Versailles (55 photographies d'Atget, catalogue).

1991. *Les Hauts de Seine en 1900, 127 photographies d'Eugène Atget,* Orangerie du château de Sceaux (catalogue édité par le conseil général des Hauts de Seine).

1991. *Eugène Atget : El Paris de 1900,* IVAM Centre Julio Gonzalez, Valence ; Fondation La Caixa, Barcelone ; Palais de Sastago, Saragosse (catalogue en espagnol, catalan, anglais, 102 photographies).

FILMOGRAPHIE

Eugène Atget, 1856-1927 [sic], réalisation Harold Becker, 10 minutes, musique d'Eric Satie, The Images Film Archive, Mamaroneck, New York, 1964. Avec les collections de Berenice Abbott.

Eugène Atget, Clerfeuille, Braunberger Productions, Paris, 1964.

Eugène Atget Photographer, réalisation Peter Wyeth, couleur, 16 mm, 50 minutes, Arts Council of Great Britain, 1982.

126

BIOGRAPHIE

1857. Le 12 février, naissance de Jean-Eugène-Auguste Atget, à Libourne (Gironde), fils de Jean-Eugène Atget carrossier, et de Clara Adeline Hourlier.

1859. La famille Atget s'installe à Bordeaux, le père devient commis voyageur.

1862. Mort du père à Paris ; la mère meurt peu de temps après.

1862-1878. Eugène Atget est élevé par ses grands-parents Hourlier à Bordeaux. Après sa scolarité, Eugène Atget s'engage sur un voilier-marchand.

1878. Il s'installe à Paris et, voulant devenir acteur, tente une première fois d'entrer au Conservatoire national de Musique et d'Art dramatique, sans succès. Il commence son service militaire (durée officielle : cinq ans).

1879. Il réussit à entrer au Conservatoire, dans la classe d'Edmond Got ; il habite 50, rue Notre-Dame-de-Lorette.

1881. Menant de front ses études d'acteur et le service militaire, il échoue à l'examen du Conservatoire. Mort des grands-parents Hourlier. Atget passe un an au régiment à Tarbes.

1882. Septembre : Atget est libéré de ses obligations militaires et revient à Paris (12, rue des Beaux-Arts) ; acteur de troisièmes rôles dans une troupe qui joue en banlieue parisienne et en province, il fait la connaissance d'André Calmettes et fréquente des peintres.

1886. Vers cette époque il rencontre Valentine Compagnon (1847-1926), actrice elle aussi qui sera sa compagne jusqu'à la fin de sa vie. Elle avait un fils naturel Léon (1878-1914), qui eut lui-même un fils, Valentin Compagnon. Atget et Valentine Compagnon n'eurent pas d'enfant.

1887. Une affection à la gorge empêche définitivement Atget de faire du théâtre.

1888. Date approximative de l'installation d'Atget dans la Somme ; il commence à photographier à ce moment-là.

1890. Retour à Paris (5, rue de la Pitié) ; Atget se détourne de la peinture – il en fera toujours lui-même – et décide d'être photographe professionnel ; il inscrit sur sa porte : « Documents pour artistes » et publie dans la *Revue des Beaux-Arts* de février 1892 une annonce décrivant son travail : « Paysages, animaux, fleurs, monuments, documents, premiers plans pour artistes, reproductions de tableaux, déplacement. Collection hors commerce. »

1897. Début de ses vues de Paris prises d'une manière systématique dans les quartiers anciens. Début de la série des petits métiers de Paris ; 80 cartes postales seront réalisées par l'éditeur V. Porcher.

1898. Atget commence à vendre des tirages aux collections publiques parisiennes.

1899. Il s'installe au 17 bis, rue Campagne-Première, dans le quartier de Montparnasse ; il y habitera jusqu'à sa mort.

1901. Il commence la série des heurtoirs, les environs de Paris et *l'Art dans le Vieux Paris*.

1901-1902. Série sur les éléments décoratifs des façades de maisons, balcons, portes, etc.

1903-1904. Série sur les cours, les escaliers et les intérieurs et extérieurs d'églises.

1904-1913. Atget donne des conférences sur le théâtre dans les universités populaires.

1905-1906. Série sur les escaliers, cheminées et intérieurs d'hôtels de l'Ancien Régime.

Vers 1907. Il accepte de photographier pour la Bibliothèque historique de la Ville de Paris le centre de la capitale.

1910. Il commence à vendre au musée Carnavalet et à la Bibliothèque nationale des albums qu'il fabrique lui-même.

1911-1912. Il donne à la Bibliothèque historique de la Ville de Paris une collection de journaux politiques socialistes.

1914. Atget ne prend progressivement plus de photographies.

1917. Il vend à la Bibliothèque nationale des articles de journaux sur l'affaire Dreyfus rassemblés dès 1896.

1917-1918. Il entrepose ses négatifs dans la cave de son immeuble pour les protéger des bombardements prussiens.

1920. Lettres à Paul Léon, directeur des Beaux-Arts, proposant l'achat de sa collection sur l'art dans le Vieux Paris et le Paris pittoresque. Achat de 2621 négatifs pour 10 000 francs (conservés aujourd'hui aux Archives photographiques de la Direction du Patrimoine au Fort de Saint-Cyr). Atget se remet à photographier dans Paris et la région parisienne.

1921. Série de prostituées photographiées pour le peintre André Dignimont.

1925. Il photographie le Parc de Sceaux.

1926. Mort de Valentine Compagnon.

1927. Le 4 août, mort d'Eugène Atget. Son ami André Calmettes s'occupe probablement de la succession. Les Archives photographiques d'Art et d'Histoire acquièrent environ 2000 négatifs (conservés également aux Archives photographiques). La photographe américaine Berenice Abbott s'entend avec André Calmettes pour acquérir les négatifs, tirages, et un carnet d'adresses des clients d'Atget.

127

INDEX TOPOGRAPHIQUE